中国著名书画家印谱

国学艺术系列

彭一超 编著

第六册

中国著名年画家印谱

第六册

中国著名
中国著名

书画家印谱

目录

【现当代卷目录】

于右任 …………… 二
方介堪 …………… 四
方去疾 …………… 八
王雪涛 …………… 一二
冯超然 …………… 一八
叶浅予 …………… 二〇
石鲁 …………… 二四
关良 …………… 二八
关山月 …………… 三二
朱屺瞻 …………… 三四
朱复戡 …………… 三六
江寒汀 …………… 三八
何海霞 …………… 四六
余任天 …………… 四八
启功 …………… 五〇
吴作人 …………… 五六

李可染 …………… 六二
李苦禅 …………… 六四
来楚生 …………… 六六
沈尹默 …………… 七二
沙孟海 …………… 七四
陆维钊 …………… 七六
陈大羽 …………… 八四
陈子奋 …………… 八八
陈巨来 …………… 九〇
单晓天 …………… 一〇〇
林风眠 …………… 一〇〇
罗福颐 …………… 一〇六
胡佩衡 …………… 一〇八
唐云 …………… 一一二
徐悲鸿 …………… 一一四
诸乐三 …………… 一一六

钱君匋 …………… 一二四
钱松嵒 …………… 一三〇
钱瘦铁 …………… 一三三
康殷 …………… 一三四
黄胄 …………… 一三八
蒋维崧 …………… 一四〇
谢稚柳 …………… 一四四
溥儒 …………… 一四六
潘主兰 …………… 一四八

中国著名书画家印谱

现当代卷

于右任（一八七九—一九六四）近现代政治家、诗人、书法家。原名伯循，字骚心，号髯翁，晚号太平老人，陕西三原人。一九〇三年中举人。一九〇五年，协助马相伯创立复旦公学，曾三度援手救助复旦于危厄之中，有"复旦的孝子"之称。早年留学日本，在东京加入中国同盟会，追随孙中山先生反对帝制。后与宋教仁等创办《民立报》，反对袁世凯。一九一二年任南京临时政府交通部长。后与宋教仁等创办上海大学，任校长。一九二七年初任国民军联军驻陕总司令。一九一八年在陕西组织靖国军，任总司令。一九二二年创办上海大学，任校长。一九二七年初任国民军联军驻陕总司令。国民党南京政府成立后，任国民政府委员、国民党中央执行委员、常委、中央政治会议委员、军事委员会常委、审计院院长。一九三一年后长期任监察院院长。

于右任擅长书法，精于诗词。其书从赵孟頫入，后改习北碑，将篆、隶、草法入楷，榜书寸楷，均挥洒自如。中年后专工草书，独辟蹊径，别具神韵，自成一家，时称"于体"。一九三一年后成立草书研究会，曾潜心数年研究，集古代草书之大成，取其易识易写者，编制标准草书千字文，几经选择修订，七易其稿，始行出版《标准草书》一册行世，被誉为"当代草圣"。

于右任在台湾不仅怀念家乡、亲人，对共产党领导下的新中国也十分关注。一九六四年十一月十日，于右任病逝于台北。其亲属在一个铁箱中发现于右任早在一九六二年一月写的两张纸条，一张上写着："我百年之后，愿葬在玉山或阿里山树木多的高处，可以时时望大陆。"另一张上写着："葬我于高山之上兮，望我故乡；故乡不可见兮，永不能忘。葬我于高山之上兮，望我大陆；大陆不可见兮，只有痛哭。天苍苍，野茫茫，山之上，国有殇！"

他著有《右任文存》《右任诗书》《枫园艺友录》等书。

中国著名书画家印谱

于右任

方介堪（一九○一—一九八七）现代书法篆刻家。原名文渠，字溥如，后改名岩，字介堪，以字行，浙江永嘉市（今温州鹿城区）人。

介堪幼入私塾启蒙，十五岁为鼎源钱庄学徒。十七岁依父设摊刻字谋生。一九二○年，从金石家谢磊明治印，协助选刻整篇古文辞印章，五年中得以广览印谱，勤学苦练，识艺大进。一九二六年，随邑绅吕文起入沪，师事浙江鄞县赵叔孺，并以邻居关系结识经亨颐、柳亚子、何香凝等名流，以刻玉印驰名上海滩，并加入西泠印社。上海美专校长刘海粟聘其任教篆刻教席。一九三五年至南京，寓居刻印一年。一九三七年，张大千邀赴北平，时因学历所限任故宫博物院博物馆试用科员，作品曾参加中山公园金石书画联展。一九四六年在瑞安中学任教。此后复应张大千邀前往上海。次年，所刻「中兴元首」石章获第二届全国美展一等奖，成为上海美术家协会会员。建国后，方介堪主要从事地方文物工作，被人民政府文化部选送日本展览。一九六二年，他恢复篆刻创作，为浙江美术学院书法专业班讲授篆刻。一九六三年，兼任温州工艺美术研究所副所长。一九六四年，应潘天寿之邀，为中国书法家协会名誉理事，西泠印社副社长。「文革」期间，遭受批斗，备受迫害。「四人帮」垮台后，曾担任中国书法家协会名誉理事，西泠印社副社长。国家文化部曾特邀他到北京颐和园休养，使他心情舒畅地倾力创作，走完了生命的最后十年。

一九九七年，由其子女独资兴建，颇具规模的「方介堪艺术馆」落成开放。二○○一年，先生被列为温州十大历史文化名人之一，为纪念方介堪先生百年诞辰，温州市人民政府和西泠印社联合举办主题为「千秋印学，玉篆高风」的大型纪念活动。著有《方介堪篆刻》《介堪刻晶玉印》《介堪印存》《玺印文字别异》《玺印文综》等多种。

于

任右

作后以十七任右

中国著名书画家印谱

方介堪

阁江依

印海孟沙

氏藏嘉永

攻许错借相许奇

然自之物万辅以

乡同谦于居邻飞岳

功无百句搜除我

城青过笛长吹却

庐晖春

人其传山名藏珍世希宝遗古

室煦春

年延意美

六 五

中国著名中国著名 **书画家印谱**

方介堪

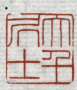
界世千大

士居千大

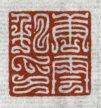

印私云唐

记之谱印藏所堂草云望氏张

洲沧里万端笔

藏堂风大

娟婵共里千久长人愿但

尘风不尔惟南江

印私爱张

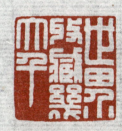
千大几藏收界世

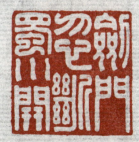
开川蜀断忽门剑

七 八

下吉保

禁省治界

上谷千秋

上谷千秋

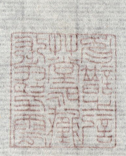

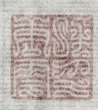

祠堂新中門重六尺廣一丈

武夷千秋象

紫陽萬里衣鉢

蘆峯堂木

祠堂新中門重千大六尺廣一丈

上風水公都南

明倫堂

千大夫之第紫雲

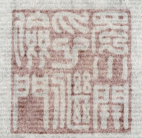

東門舊滄門徽

中国著名书画家印谱

方介堪

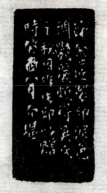
泥印盦节

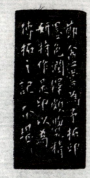
记之拓传盦节

法无本造意书我

寿长人圆月好花

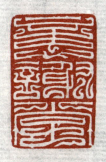
堂谢忆

楼鸢日

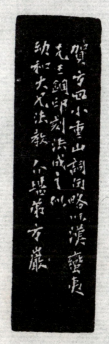
肠回似曲几流溪

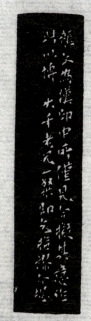
千大氏张

九
一〇

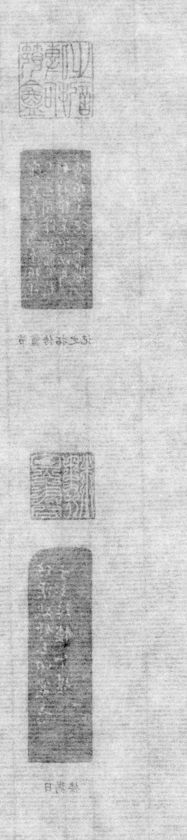
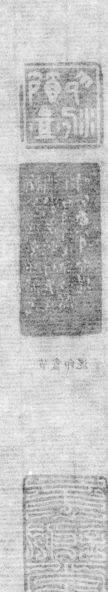

中国著名书画家印谱

方介堪

方去疾（一九二二—二〇〇一）现代书法篆刻家，浙江永嘉人。原名超，又名文俊，字正孚，季君，去疾，号之木、木斋、四角草堂、宋玺斋、岳阳书楼等。生前为上海书画出版社编审，曾任西泠印社副社长、中国书法家协会副主席、上海书法家协会副主席、上海市文联副主席。

方去疾十四岁谋职于胞兄方节庵所设宣和印社，从此他即醉心于摹印之学；先生弱冠时已饮誉海上印坛。一九四七年西泠印社恢复活动，他即由丁辅之、王福庵介绍加入西泠印社，以一门近亲五人（另为谢磊明、叶墨卿、方介堪、方节庵）同社，皆为成就斐然的印家而传为艺林佳话。他一生致力于印学研究，贡献卓著。早在七十年代后期，方先生就以数十年学养和资料积累之功，对明清上下五百年流派印章进行了全面整理。在他编订而成的《明清篆刻流派印谱》中，本着既尊重历史，又不迷信旧说的立场，对一百二十四位印家的风格、师承渊源逐一进行了科学评析，发掘了一批被历史尘封的印人印作，纠正了以往史料中诸多不详不当之处，填补了五百年流派印章综合研究的空白，更是勾勒了文人篆刻研究的学术框架，首次梳理出明清篆刻流派形成发展的基本线索，为后续的深入研究奠定了基础，是新时期印学学科建设最初而且最重要的成果之一。此后，他还在《上海博物馆藏印选》《汪关印谱》《赵之谦印谱》《吴让之印谱》等书的整理中，有系统地推出了一批历史上优秀的印人印作，并在《书法》杂志的篆刻专页中刊出了许多由他收藏的极为珍贵的印稿。

韩天衡在《去疾印稿》序中评价："方去疾是一位吐纳百家，转益多师的学者。"在二十世纪印坛上，方去疾先生是现代意义上明清篆刻流派研究的开拓者和奠基人。同时，作为一位艺术创作活动跨越半个多世纪的篆刻家，他以自己的作品为中国现代篆刻的风格序列增添了鲜明而独特的一章，也为现代篆刻艺术的继承与创新，树立了一个具有实践意义的典范。

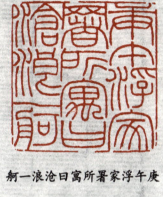

庚午浮家署所寓日沧浪一舸

我思古人

社莫斋

我是清都山水郎

朱希真鹧鸪天词句，劫和大兄教正，己卯十月方介堪。

稚柳老兄指深，乙卯十月方介堪。

This page is too faded/low-resolution to reliably transcribe.

中国著名书画家印谱

方去疾

未解蹉跎意轻抛十六春

玺疾去方

籁天篁凤

孟海

家安

蕉白

方(押花)

子苗

只争朝夕

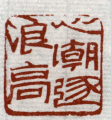
心潮逐浪高

一三

一四

中国著名书画家印谱

方去疾

吴瓯

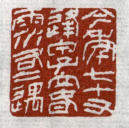
今年十七又逢甲子立春雨水各二遇

竹佛盦

周甲过二初登长城

节盦印泥

六和登塔

去疾

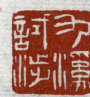
登塔

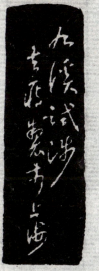
九溪试涉

一五　一六

中国著名书画家印谱

方去疾

王雪涛（一九〇三—一九八二）近现代花鸟画家。原名庭钧，字晓封，号迟园，河北成安人。擅小写意花鸟。一九二二年入国立北京美术学校专门部西画科，改名为雪涛。一九二六年美校毕业，留校任教，同时兼任京华美专、北平美专教职。二十世纪三十年代从王梦白习花鸟，同时上溯八大作品。一九二四年拜齐白石为师。白石颇称赞其才华，为他改名为雪涛。二十世纪五十年代，参与组建「新国画研究会」。历任中国美术家协会理事，北京画院院长，北京美术家协会副主席，北京花鸟画会会长，北京市政协常委等职。

王雪涛在学习传统的同时，主要借鉴西方对物写生法。他笔下的花卉、草虫、禽鸟结构准确，动态逼真，形象多姿，摆脱了既定程式。他在笔墨勾画的同时，适当强调赋色的明艳，将艳色与墨色映衬在一起，提高了色彩明度，刻画出大自然之生机和花卉之娇艳，其中尤以牡丹广为大众所喜爱。王雪涛在画论方面有许多精辟的见解，他提出：「花鸟画的源泉是生动的大自然，而不是他人的笔墨，提炼与概括也要源于对自然的观察」；「刻意表现自然界的生机勃勃，抓取生活中的瞬间来表现动势，是意境创作的重要因素」。

其著作有《荣宝斋画谱》《王雪涛画集》《中国现代名家画谱·王雪涛》《王雪涛教学画稿》《当代著名中国画全集·王雪涛》《王雪涛纪念馆藏画集》等多种。其代表作有《松雪梅花图》《飞雪迎春图》《咏梅》《百花齐放》等。一九八〇年，北京科影厂拍摄完成纪录片《王雪涛的画》。

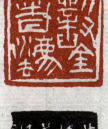

法箸凿

邻诗

朝今看还物人流风数





新荷

晝寢未

舊州館人姓近題金陵

中国著名 中国著名 书画家印谱

王雪涛

冯超然（一八八二—一九五四）近现代书画家。名迥，字超然，以字行。号涤舸，别署嵩山居士，晚号慎得，江苏常州人。晚年寓居上海嵩山路，署其居室为「嵩山草堂」，与吴湖帆的「梅景书屋」仅二丈之隔。两人志趣相投，经常切磋画艺。超然兼工书法，偶尔治印，亦具汉魏遗意。好吟咏，能诗词。长于教学，门生有陆俨少、张谷年、郑慕康等。建国后曾任中央美术学院民族美术研究所研究员，华东美术家协会理事等职。

冯氏自童年始酷爱绘画，以唐寅、仇英为法，精仕女，笔墨醇雅。对己作颇自矜贵。十三四岁卖画已有所获。好交友，与吴昌硕、吴湖帆、顾鹤逸、陆廉夫多有交往。二十世纪三四十年代，与吴湖帆、吴待秋、吴子深在上海画坛有「三吴一冯」之称。晚年专画山水，饶有文徵明秀逸清刚之气。一生卖画为生。沦陷时期，为避免敌伪人士求画故意抬高润笔，有一汉奸不惜重金，仍纠缠不已，无奈，草率挥毫，并题一绝，内有「不是不归归未得，家山虽好虎狼多」之句，把敌伪譬作虎狼。其传世作品有《仕女捧桃图》《岁寒图》《柳江秋燕图》等，其中前两幅均收藏于上海博物馆，后者著录于《中国现代名画》。

他还致力于「四王」的研究，以正统自居。其作品既重丘壑，又重笔墨，画风明净整洁，自成体貌。如《夏山飞瀑》描绘夏日山中景色，颇有南派董巨风范。画中山峰峭立，深谷盘绕，苍松绿树，郁郁葱葱，瀑布飞湍，垂落千尺，阔水曲岸，苍茫浩荡，院落草舍，掩映多姿，为大自然增添了无限生机。其著作有《冯超然临严香府山水册》《冯涤舸画集》等。

一九二〇

涛雪

雪老

印涛雪王

斋秋

印涛雪王

斋秋

记画然超

然超午壬

冯

然超

舫午壬

然超冯

然超冯

堂草山嵩

大冯

得慎

冯超然

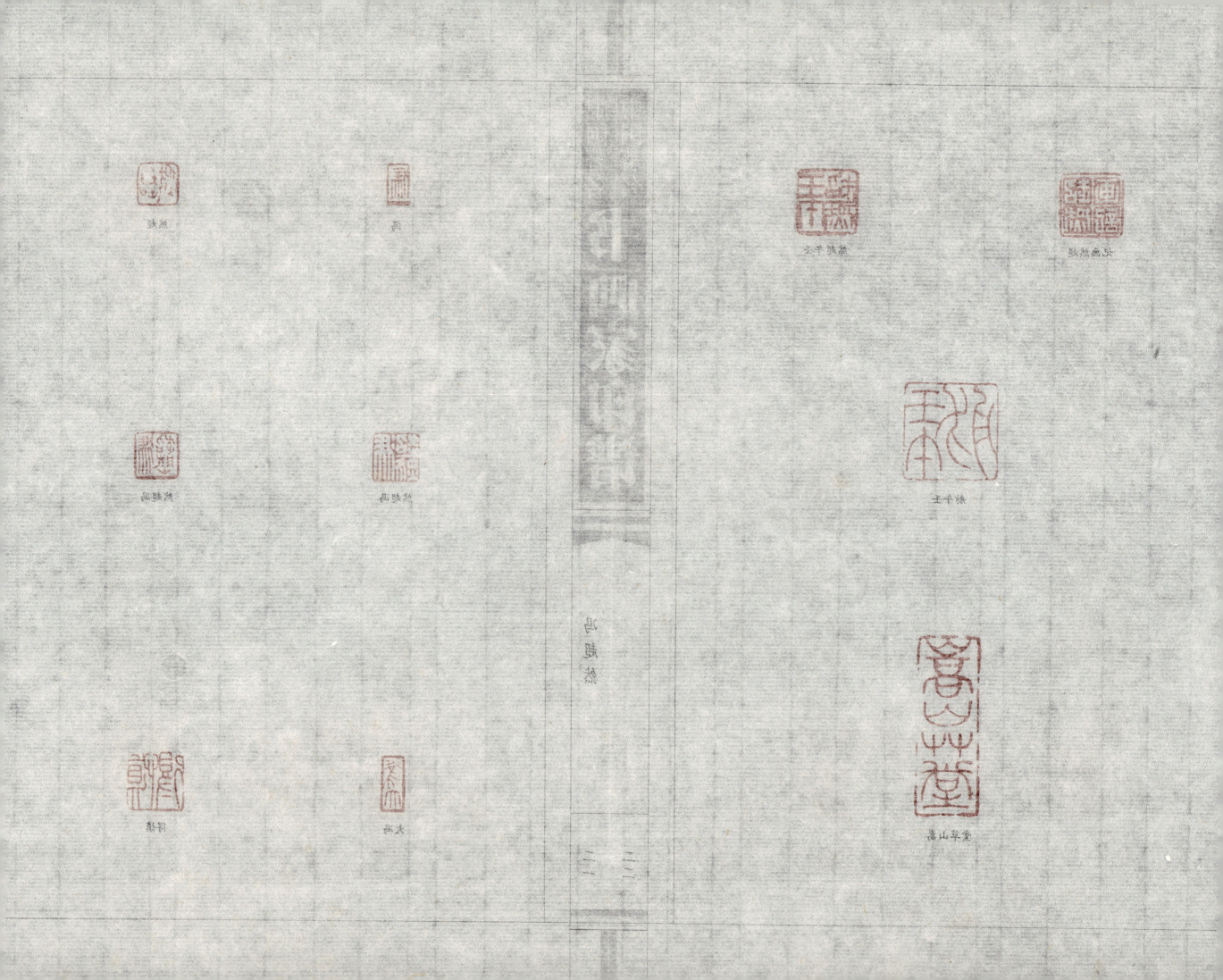

中国著名书画家印谱

冯超然

叶浅予（一九〇七—一九九五）浙江桐庐人。现代漫画家、国画家。原名叶纶绮，笔名初萌、性天等。曾任中央美术学院教授、中国画系主任。一九八一年任中国画研究院副院长、中国美术家协会副主席、全国政协委员等职。一九八二年于中国美术馆举办个展。出版有《叶浅予作品选集》《叶浅予画舞》等。著有《画余记画》《十年恶梦录》。

少时自学绘画，一九二六年至上海从事时装设计、舞台美术，一九二九年开始创作漫画。一九三六年组织举办第一次全国漫画展，次年组织成立中华全国漫画界救亡会，积极投身抗日战争。一九四二年访问印度，归来后举办旅印画展。一九四七年到北平艺术专科学校任教。建国后，他以旺盛的艺术创造热情和忘我的敬业精神，投身美术教育事业。「文革」期间遭受「四人帮」迫害，被关入监狱达七年之久。铁窗生活磨炼了他的意志，平反以后，他虽年届高龄仍不知疲倦地工作，在理论和实践上都对美术事业作出了突出贡献。他将「文革」后补发的三万元工资全部献给中央美术学院，设立叶浅予奖学金。徐悲鸿评价道：「浅予之国画一如其速写人物，同样熟练，故彼于曲直两形均无困难，择善择要，捕捉撷取，毫不避忌，此在国画上，如此高手，五百年来，仅有仇十洲、吴友如两人而已，故浅予在艺术之成就，诚非同小可也。」

叶老八十二岁那年还将珍藏多年的元、明、清代至近现代名家真迹七十三幅，以及叶老自己的一百二十八幅书画作品，还有他收藏的宋代以后的美术论著、画谱、印谱、书法碑刻等珍品七百八十七册，捐赠给他的家乡桐庐叶老去世后。桐庐县委县政府特意送了一副挽联：浅财厚德爱憎分明一代宗师；予情于艺报国为民富春骊子，横批：叶落归根。十分准确地写出了叶老的一生为人，写出了桐庐家乡人民对叶老的敬仰之心。

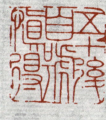

得慎号自后十五

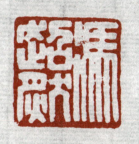

然超冯

人县武南江

中国著名书画家印谱

叶浅予

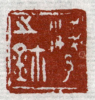
玺之予浅

叶

居新雨甘

叶

叶

叶

予浅叶

予浅叶

予浅叶

予浅叶

写逸予浅

写逸予浅

二五
二六

中国著名书画家印谱

叶浅予

叶浅予（一九一九—一九八二）现代画家。原名冯亚珩，四川省仁寿县人。一九三六年毕业于成都美术专科学校，兼擅山水、人物、花鸟，亦精书法、印章和诗文。一九三八年投身抗日救亡运动，一九四〇年投奔延安，开始以画笔为宣传工具献身革命，因慕石涛和鲁迅人品，易名石鲁。一九四九年后，曾任中国文联委员、西北美协副主席，《西北画报》社社长、中国美协第一届理事、中国美协陕西分会主席、中国书协陕西分会主席、陕西国画院名誉院长等职。

二十世纪五十年代，石鲁与赵望云等画家坚持"一手伸向生活，一手伸向传统"的原则，大胆改造中国画，开创了闻名中外的长安画派。而石鲁的作品以强烈的个性，鲜明的风格成为长安派的杰出代表与中国书画领域的革新家。在二十世纪六十年代初，中国《美术》杂志曾围绕石鲁的作品开展讨论，石鲁的作品被评为"野、怪、黑、乱"，石鲁曾为之争辩："人骂我野我更野，野到惊心动魂魄。人笑我黑不太黑，黑到平凡创奇迹。人责我怪我何怪？不屑为奴偏自裁。人谓我乱不为乱，无法之法法更严。"「文革」中，石鲁遭到了残酷的迫害。一九八二年八月，六十三岁的石鲁过早地离开了人间。

石鲁的中国画创作大体经历了三个阶段。第一阶段是二十世纪四十年代和五十年代，以比较写实的通俗人物故事画宣传社会革命，代表作有木刻版画《打倒封建》和彩墨画《长城内外》。第二阶段六十年代，一方面以叙事、抒情、象征手法结合的巨幅历史画《转战陕北》取得了突破，另一方面以《南泥湾途中》等一批新山水画成为「长安画派」最有影响力的画家。第三阶段七十年代，他以花木大写意为主，创作了一批极具个性化的诗、书、画、印作品，具有强烈的主观表现性，以强力提按的用笔和激烈抒情的品格构成了对传统书画的变革，成为书画由传统形态向现代形态转变的代表性艺术家。



石

印画鲁石

鲁石

鲁石

鲁石

鲁石

鲁石

鲁石

鲁石

鲁石

中国著名中国著名书画家印谱

石鲁

二九
三〇

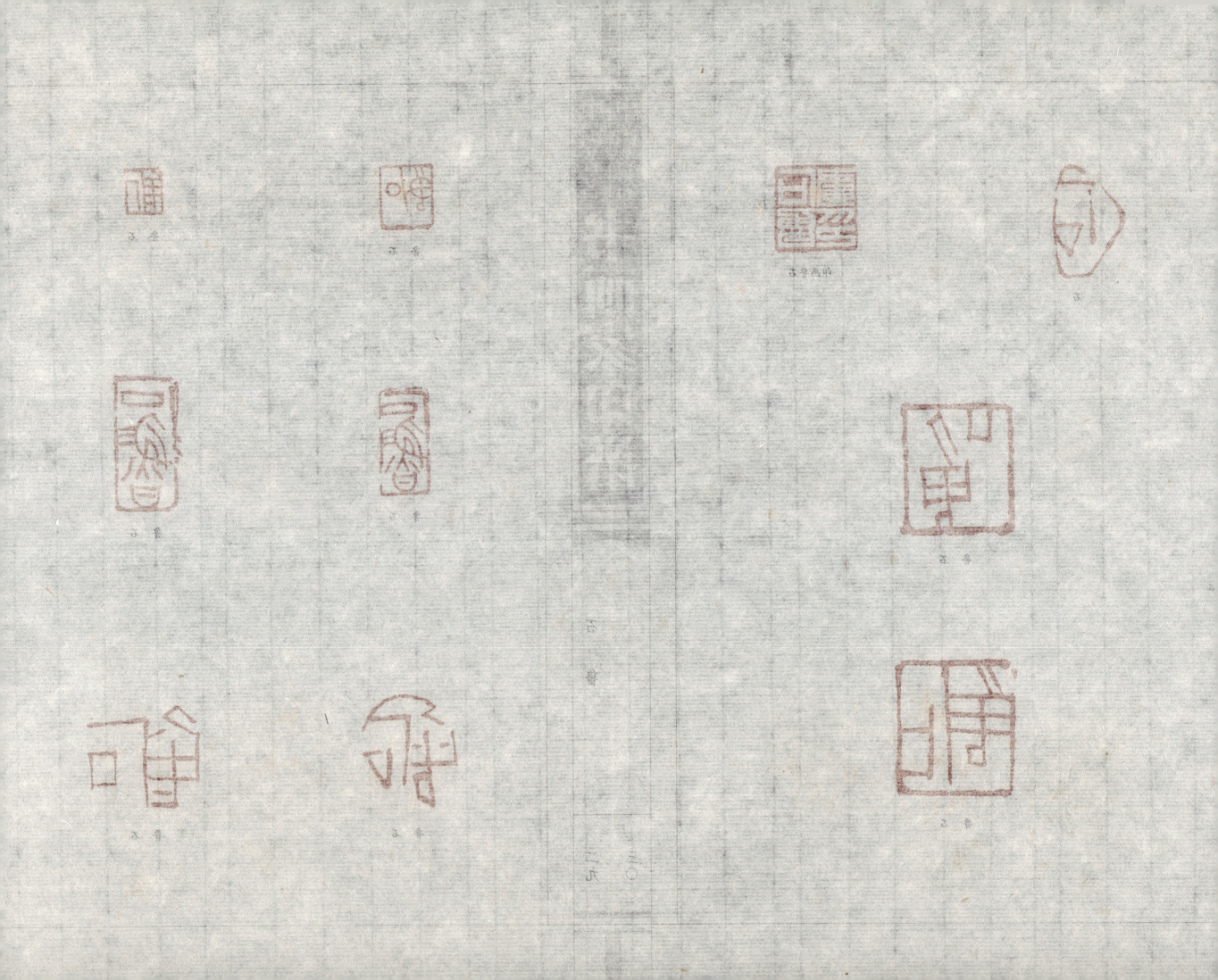

中国著名中国著名书画家印谱

石鲁

关良（一九〇〇—一九八六）现代国画家。字良公，广东番禺人。擅长彩墨戏剧人物画及油画，兼通音乐、戏剧等。六十多年来，他苦心孤诣地致力于探索中国画的创新和油画民族化的道路。曾任浙江美术学院教授、上海中国画院画师、上海文史馆馆员、上海交通大学艺术研究室主任、中国美术家协会理事、美协上海分会副主席、上海市文联委员等职。

关良是中国近现代画坛上的大师，他将西方现代派的绘画理念引入中国传统的水墨画之中，创造了别具一格的戏剧人物画，在国内外享有很高的声誉。一九〇三年随家迁居广州市。十岁入广东省南强公学，始对西画感兴趣。一九一一年随父由广州入南京。一九一二年在圣公会学校、金陵中学读书。一九一七年东渡日本留学，一九二三年毕业于日本东京太平洋美术学校。同年归国，相继于上海美术专科学校、广州市立美术学校、重庆国立艺术专科学校、杭州国立艺术专科学校任教。一九二六年参加北伐战争。任北伐军总政治部宣传科艺术股股长。抗战期间，于大后方从事艺术活动。关良的中国画、代表作有《戏剧人物》等作品被中国美术馆收藏，其他作品有《乌龙院》《白水滩》等。其油画亦具浓郁的中国风味，代表作有《古瓶新花》《三峡》《魏灵格洛风景》等。曾在上海、广州、杭州、西安、武昌、南京、北京、天津、贵阳、重庆等地举办个人画展。一九五七年，与李可染一起赴德意志民主共和国访问。

其主要著作有莱比锡伊姆伊姆采尔出版公司出版的《关良京剧人物画》。国内出版有《关良戏剧人物》《关良画集》《关良油画集》《关良艺术随谈录》《关良回忆录》等多种。

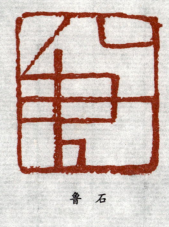

鲁石

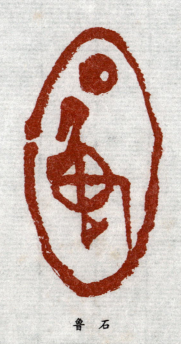

鲁石

中国著名书画家印谱

关 良

关良（一九一二—二〇〇〇）现代画家。广东阳江人。原名关泽霈，早年就读于广州市立师范学校本科，刻苦自学绘画。后得到岭南画派主要创始人高剑父的赏识，招其免费进入春睡画院，成为高氏入室弟子，并为其改名关山月。

一九三九年，关山月在澳门、香港举办「抗战画展」，以后又在曲江、桂林、贵阳、成都、重庆展出。一九四三年沿河西走廊深入敦煌研究、临摹古代壁画，并深入西北少数民族地区进行写生创作。当他的《西北纪游画展》在重庆展出时，更得到郭沫若的高度赞扬，称之为「国画之曙光」，并为他创作的《塞外驼铃》和《蒙民牧居》题诗、题跋。他当年创作的一大批抗战题材的中国画，引起当时文化界进步人士的注目，被赞誉为「岭南画界升起的新星」。抗战胜利后，关山月任教于高剑父创办的广州南中美术学院。一九四八年广州解放前夕，关山月出任广州市立艺专中国画科主任、教授。建国后，从事美术教育工作，历任华南文艺学院教授兼美术部副部长、中南美专副校长兼附中校长。一九五八年广州美术学院成立，任副院长兼国画系主任、教授，同年由国家委派前往欧洲主持「中国近百年绘画展览」。一九五九年与傅抱石为人民大会堂合作《江山如此多娇》。一九六三年被中央文化部批准为国家二级教授。一九八一年被香港中文大学聘为学位考试委员会校外委员并赴港参加评选活动。一九八二年其国画《俏不争春》被日本《读卖新闻》评为世界名画。一九九四年为紫光阁创作《轻舟已过万重山》，随后又为全国政协礼堂创作《黄河魂》。一九九七年，深圳市建成「关山月美术馆」。

关山月曾任广东省美术家协会主席，广东画院院长、名誉院长，中国美术家协会顾问，广州美术学院终身教授等职。从二十世纪四十年代起，曾先后出版《关山月画集》等十余种，论著有《关山月论画》等。

良关

公良

墨水公良

公良

良关

良关禺番



中国著名书画家印谱

关山月

朱屺瞻（一八九二—一九九六）近现代书画家、美术教育家。号起哉、二瞻老民，斋名梅花草堂、癖斯居等，江苏太仓人。早年习传统国画，青年时专攻油画，曾两次东渡日本学习西画，二十世纪五十年代后主攻中国画。曾任上海市美术家协会理事、中国美术家协会顾问。

屺老自幼热爱绘画，矢志不渝。早年他不顾家人反对只身东渡扶桑求艺，归国后潜心创作、结社、办展、教学，活跃于当时画坛。抗战期间，他保持高度的民族气节，撰文作画自励，并以多幅作品参加捐助东北义勇军的义卖。屺老又创办「乡村改进社」，参加「新太仓社」，为贫困学子提供大学贷金和中学助学金。一九三二年，淞沪抗战之际，屺老不顾自身肺疾，满怀激情奔走写生，举办朱屺瞻淞沪战迹油画展，讴歌正义，激励民众。历年来，赈灾、扶贫、亚运会、修筑长城、建美术馆，他都有佳作捐赠。一九九五年屺老与夫人更将历年创作的一百幅佳作及家藏古画赠给了上海市虹口区人民政府兴建的朱屺瞻艺术馆，表现了高尚的爱国情操。

屺老在自己的论著《癖斯居画谈》中说：「我谈气、力、势，追求厚、朴、拙。」这「厚、朴、拙」三个字，可以说是屺老艺术的审美核心和艺术风格。屺老的艺术，越到晚年，越臻辉煌，年逾九旬还多次应邀出国办展和讲学，更持续推出了九十五岁、百岁、百又五岁个人画展，每次都以全新的作品面世，每一阶段都有新的成果。屺老不仅是绘画史上的一位大家，同时也是我国近代美术教育的先驱者之一，他自身节俭，大量家财都投入教育事业。他曾任新华艺专教授和校董，当选为江苏省教育研究会干事，创办并主持了「艺苑绘画研究所」和后来的「新华艺专绘画研究所」，晚年还受聘兼任上海华东师范大学和上海交通大学教授。著有《朱屺瞻画集》《朱屺瞻画选》《朱屺瞻百岁画集》等。

三五
三六

月山关

印月山关

月山关

居泉鉴

月山关

中国著名书画家印谱

朱屺瞻

朱复戡(一九○○—一九八九)现代书法篆刻家、古文字学家。原名义方,字百行,号静龛,四十岁后更名起,号复戡,以号行,浙江鄞县梅墟人,晚年迁居上海。幼承庭训,涉猎经史,好习书画。七岁能作擘窠大字,吴昌硕称为『小畏友』,篆刻得吴昌硕亲自传授。十六岁时篆刻作品入选扫叶山房出版的《全国名家印选》,十七岁参加吴昌硕主持的海上题襟馆。南洋公学毕业后留学法国,回国后历任上海美专教授、中国画会常委。新中国成立后,从事美术设计。六十年代由上海迁居山东济南、泰安。历任政协山东省委委员、上海交通大学兼职教授、中国书法家协会名誉理事、西泠印社理事等职。一九八九年,上海成立朱复戡艺术研究室,任名誉主任。

朱复戡书法四体俱佳,尤以篆籀和草书见长,篆书得石鼓和彝器铭文笔意,风格厚重朴实,别具面貌。草书取法黄道周、王铎,气韵宽博开张。其结篆参以钟鼎铭文或石鼓,亦或两者兼用;用刀犹如镂金凿砚,锋芒毕露,兼有赵古泥趣味。章法平中见奇,线条厚重,力能扛鼎;朱复戡作品的个人面貌在于将入印文字的笔致变圆浑为方棱,追求一种雄强、奇崛、拙朴的审美取向。惜其晚期的印章创作陷入程式化,流露出个人习气,尤其是在印章边栏的处理上,刻意制作,刀痕毕见,实为后学者所不取。

先生晚年致力于商周青铜文化的研究,所设计仿古青铜器作为中华艺术瑰宝展出。他在青铜器鼎彝的考证、铸造以及对山东一地《泰山刻石》《峄山刻石》的修复方面,皆作出了历史性的贡献。著有《朱复戡大篆》《朱复戡篆刻》《静龛印集》《复戡印集》《朱复戡金石书画选》《朱复戡修改补充草诀歌》《朱复戡草书千字文》《朱复戡墨迹遗存》等。

屺瞻

戡起

太仓人

二瞻老民

朱屺瞻字起戡

三七
三八

中国著名书画家印谱

这页图像过于模糊，文字难以准确辨识。

中国著名书画家印谱

朱复戡

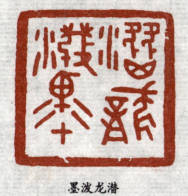
墨波龙潜

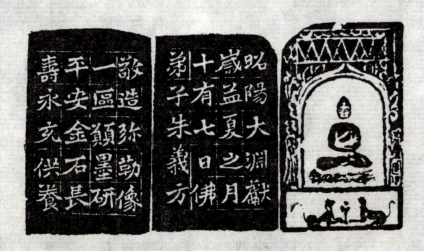
我得无诤三昧中人为最第一

龙潜

翁戆

马国权玺

朱氏之玺

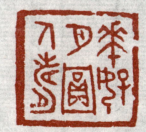
花好月圆人寿

汪统翁戆信玺

蒙文權

花押　花押

達魯花赤印

達嚕噶齊銀印

答失蠻印

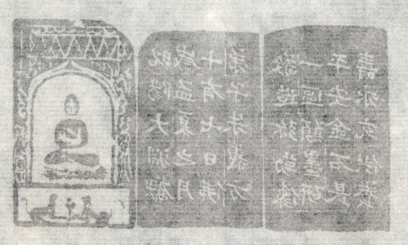
一、藏式塔中八相三聖天發願文



中国著名书画家印谱

朱复戡

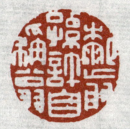
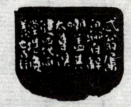

滕前孙许自称翁

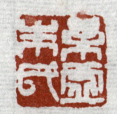

梅庐朱氏

嘉定汪统

静龛

春晖堂

静堪读碑

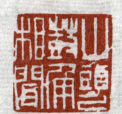
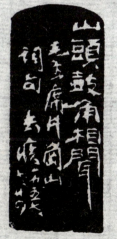

山头鼓角相闻

四一 四二

 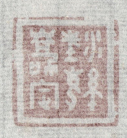 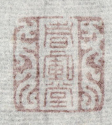
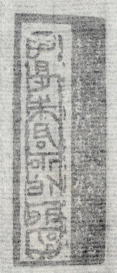

中国著名书画家印谱

朱复戡

正修堂藏

平阳汪氏

略城汪氏　　沥水潜龙

春水草堂

安溥湖涵

李苦禅

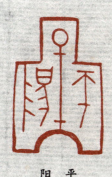
平阳

不役人亦不役于人

眉寿无疆

四三　四四

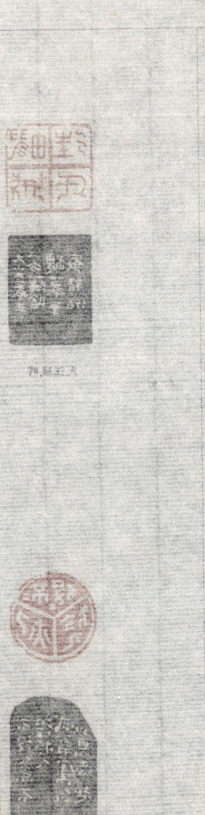

中国著名书画家印谱

朱复戡

江寒汀（一九〇四—一九六三）近现代海上花鸟画家，名江上渔，号寒汀居士，又名庚元、石溪、寒艇。江苏常熟虞山镇人。十六岁从同里陶松溪习花鸟画，曾任教于上海美术专科学校。二十八岁开始卖画为生。最擅画鸟，能默画出百种以上的鸟，即使不画鸟的作品，同样笔墨传神，出手不凡。建国后曾任上海中国画院画师、上海美专教授、上海政协委员、上海美协理事等职。

江寒汀花鸟以华岳笔墨为本，参以恽南田、虚谷之法。他的创作吸取各家之长为己所用，于平淡中见天真情趣，自成一格。所作花鸟既有双勾填彩，又有没骨写生。晚年面临中国画变革的新环境，画风益见粗放，笔墨老到，色彩明丽，形象生动，构图稳健。凭借对虚谷、任颐画风深入的研究，偶尔仿制，几可乱真，时有『江虚谷』之称。

江寒汀传世作品有《杜鹃鹦鹉》《白鹰》，二十余丈的长卷《百鸟图》，一九六〇年应周恩来总理邀请为人民大会堂绘制的巨幅《红梅图》等。一九八三年上海人民美术出版社出版《当代名画家江寒汀》，一九九五年上海人民美术出版社出版《江寒汀百鸟图》，一九九二年古吴轩出版社出版《江寒汀百卉册》等。

而今迈步从头越

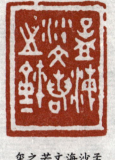

孟沙海文若之玺

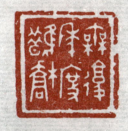

无复年年度鹊桥

江荻

江寒汀

寒汀

江荻私印

四五

四六

中国著名书画家印谱

江寒汀

何海霞（一九〇八—一九九八）近现代书画家。满族，北京人。字瀛，号海霞，以号行。擅长中国画。幼从父学书法，后从韩公典习画，再拜张大千为师，临习了大量的宋、元、明、清作品，为其绘画奠定了坚实基础。一九五一年迁居西安，致力于山水画的创新，与赵望云、石鲁等大家共创"长安画派"。曾任中国美术家协会会员，陕西国画院副院长、名誉院长，北京中国画研究院一级美术师等职。

何氏于一九三五年入"大风堂"拜张大千为师，与师朝夕相伴，遍游名山大川。他长于山水，兼写花卉。所作山水取法传统，入古而化，融青绿与水墨为一体，构图布局别具一格。何海霞走过了"画老师、画生活、画自己"的艺术道路，其作品在思想内涵、审美风格及绘画语言等方面，都获得很高的成就。他晚年仍笔耕不辍，将"院体画"、"文人画"、"民间画"，乃至"西洋画"，融为一体，使山水画进入了一个崭新的境界，为中国山水画的创新立了一座丰碑。

其作品曾在新加坡、日本及我国台湾、香港等地举办各种展览，声誉鹊起。又曾应国家文化部及各部委之邀，赴北京为人民大会堂、中南海、钓鱼台国宾及各大饭店创作了许多幅巨幅山水画。主要代表作品有《大地长春》《天开图画》《晴峦暖翠图》《宝成铁路》《西坡烟雨》《黄河禹门口》《富春江上》《庐山图》《驯伏黄河》等。出版有《何海霞画辑》《何海霞画集》《何海霞书画集》等。

上渔私印

江荻私印

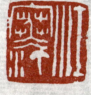

江寒汀

江寒汀

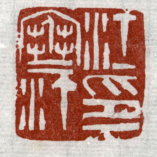

江寒汀印

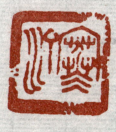

寒汀

四七

四八





中称科王

中称称正





中称正称

中国著名书画家印谱

何海霞

余任天（一九〇八—一九八五）字天庐，浙江诸暨人。现代书画篆刻家，余氏自幼学字，十一岁开始作画和刻印，十七岁能填诗词。就读于浙江艺术专门学校，因家贫而辍学。曾任小学教员、公司办事员，又在西湖博物馆和浙江省立民众教育馆任过职。五十年代初，在杭州自设「金石书画工作室」，从此专门从事艺术创作与研究。撰有《天庐画谈》《历代书画家补遗》《陈老莲年谱》等。曾为西泠印社社员、中国美术家协会会员、中国书法家协会会员、杭州市美术家协会副主席、西泠书画院特聘画师、杭州逸仙书画社社长、浙江省文史研究馆馆员等职。先生逝世后，西泠印社、浙江美术学院等联合举办余任天金石书画遗作展，盛况非凡。

在余任天的艺术成就中，篆刻创作更是独树一帜。他的篆刻取法广泛，兼容并蓄。在字法上汲取了汉印、砖铭、简书的特征，古朴自然。他还善于用隶意行楷入印，不作无谓的盘曲缭绕，使字法结构显得简括明了。他用隶书和行楷入印，在当代印史上曾经风行一时，今天看来成功者并不多，很少有能像余任天的探索那样，形成古意森森，异趣盎然，浑然天成的制作。这是他对入印文字驾驭能力的一种体现。他篆刻的刀法猛利劲爽，干净利落，融合吴昌硕、齐白石、邓散木等篆刻大师用刀特征，不滞泥、不作态，一任自然，创造了神清气旺、雄健苍润的篆刻风貌。在篆刻章法上善于运用大疏大密，块面对比。同时还擅长用大角度的斜线笔画，来打破印面的平板，平中寓奇，空灵流动，极有现代感。

瀛何

霞海

楼止知

霞海

霞老

中国著名书画家印谱

余任天

六亿神州尽舜尧

台州宁海人

洱海边上

诸暨山里人

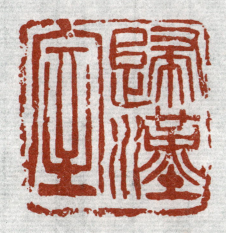

归汉室

看吴山楼

王冕同里人

有为而作

但知有汉

吴谿山上带雨斋十六之后作

余任天收藏书画之印

沙文若

五一
五二

篆丙嘉慶六小林斗盦

入都紀念台

土居忠平

小林山曼谷

室山古

黨山吳舊

小林同室主

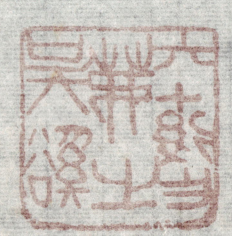
篆丙嘉慶十六三十吳舊

神西良彥

家族印

明治藏井葉井大余

花文茂





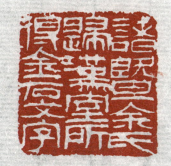
诸暨余氏汉归室所得金石文字

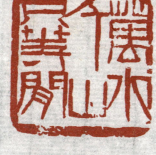
万水千山只等闲

大颐寿者

雁荡归后

一味霸悍

强其骨

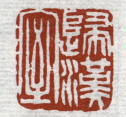
归汉室

雁荡归室

一味霸悍

强其骨

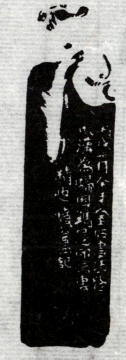
归汉室

归汉室主

中国著名书画家印谱

中国著名

余任天

五三
五四

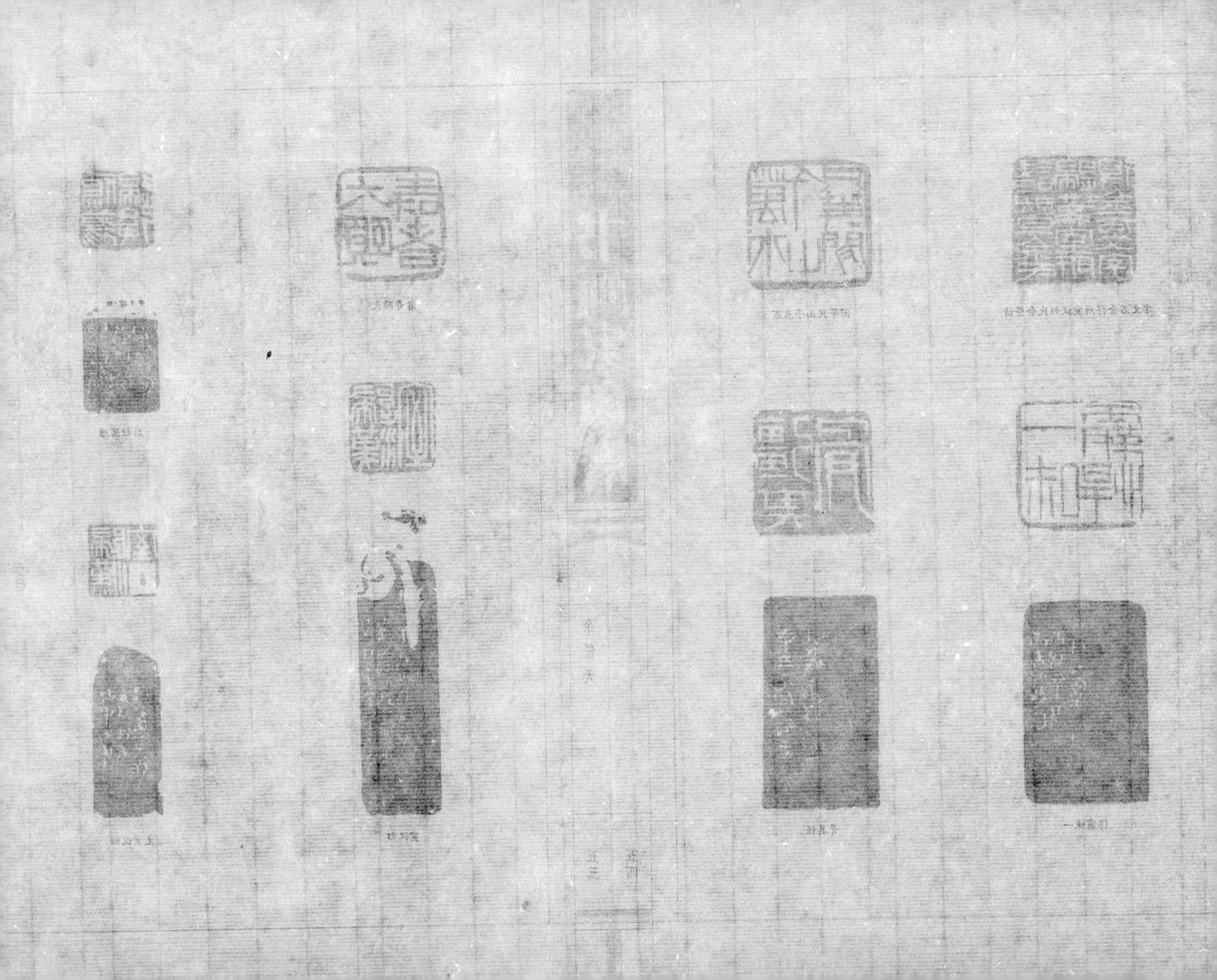

中国著名书画家印谱

余任天

启功（一九一二—二〇〇五）现代学者、书法家、书画鉴定家、教育家。字元伯，一作元白，满族，姓爱新觉罗。曾从戴姜福学文史词章，从贾尔鲁、吴熙曾学绘画，后又受业于著名史学家陈垣先生，专门从事中国文学史、中国美术史、中国历代散文、历代诗选和唐宋词等课程的教学与研究。

启功长期从事教育事业，曾任辅仁大学附中国文教员，辅仁大学副教授，北京大学博物馆系副教授。院系调整后任北京师范大学教授、博士研究生导师。他执教六十余年，在中国古典文学教学与研究等方面取得了突出成就，为国家培育了一大批古典文学的教学与研究人才，并设立了励耘奖学金。

先生也是当代著名的书画家，他的书法，结体精严，笔画刚健，风神俊秀，雅俗共赏，个性鲜明。他主张看碑要透过刀锋看笔锋，且半生师笔不师刀。早年作画颇勤，擅山水，风格秀逸，继承了明清文人绘画的传统。他的旧体诗词亦享誉国内外诗坛，故有诗、书、画"三绝"之称。先生还是我国著名的文物鉴定家，对于古代书画和碑帖的鉴定尤为专精，独具慧眼，识见非凡。他曾受国家文化部和国家文物局的委托，主持鉴定小组，与其他几位专家一起，对收藏在全国各大城市博物馆的国家级古书画珍品，进行了全面鉴定和甄别，为国家整理、保存了大量古文物精品。

启功历任故宫博物院专门委员、故宫博物院顾问、中国历史博物馆顾问、国务院古籍整理规划小组成员，中国书法家协会主席、名誉主席，北京市书法家协会主席，全国政协常委、国家文物鉴定委员会主任委员，中央文史研究馆馆长，西泠印社第六任社长。其陆续出版的主要著作有《古代字体论稿》《诗文声律论稿》《启功丛稿》《启功韵语》《启功絮语》《启功赘语》《汉语现象论丛》《论书绝句》《论书札记》《说八股》《启功书画留影册》《启功题跋书画碑帖选》《启功赠友人书画集》等。

印之天任余

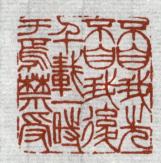

受禁焉于时一载千后我自不先我自不



中国著名书画家印谱

启 功

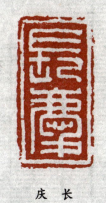
庆 长

楼影掠光浮

功启

伯元

本稿功启

白元

翰词白元

白 元

印之功启

今至吟沉

下禹在功

印之功启

堂靖简

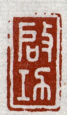
功启

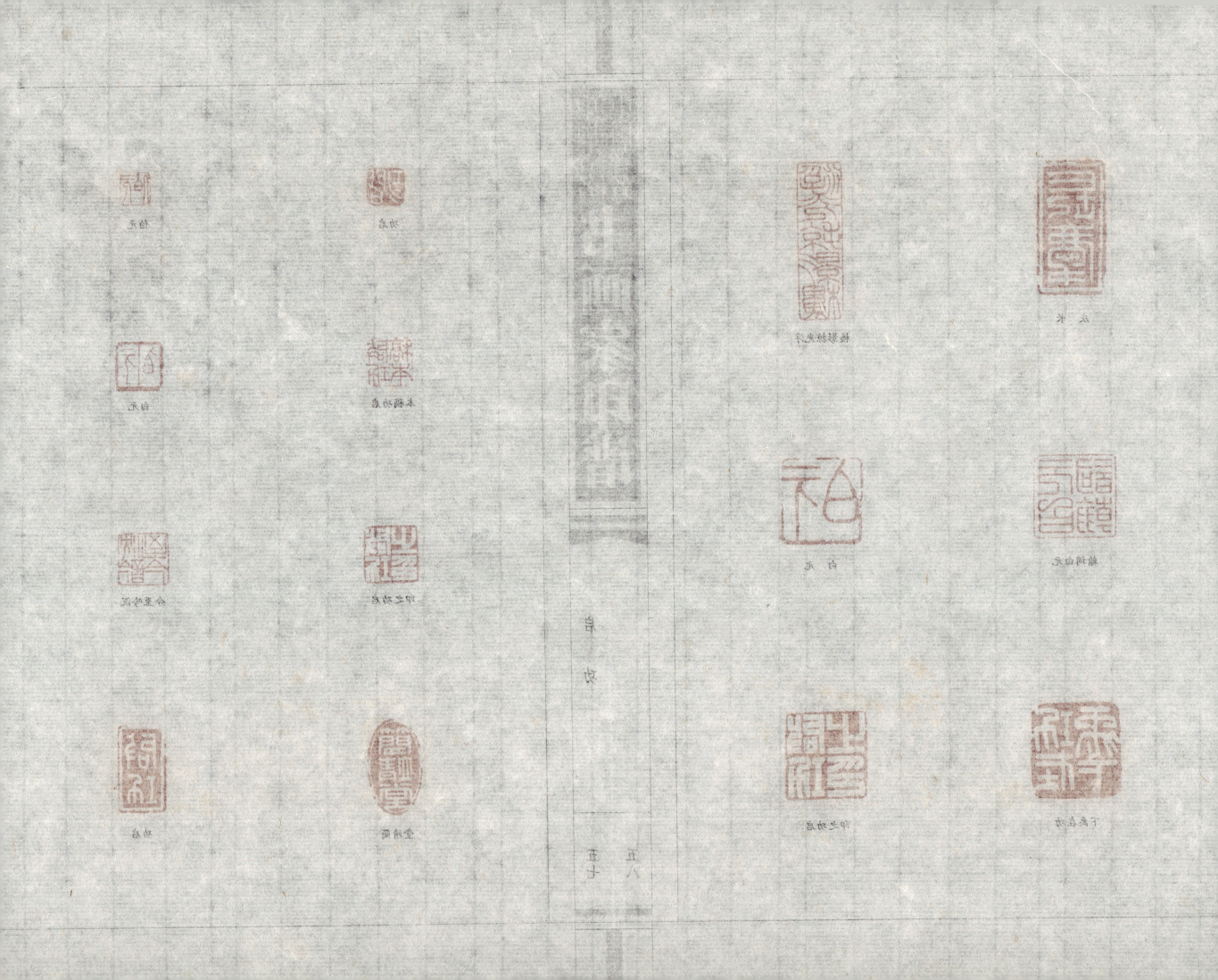

中国著名书画家印谱

中国著名 启功

吴作人（一九〇八—一九九七）现代中国画家、油画家、美术教育家。江苏省苏州人。一九二七年至一九三〇年先后就读于上海艺术大学、南国艺术学院美术系及南京中央大学艺术系，师从徐悲鸿先生。一九三〇年入巴黎高等美术学校，后考入比利时布鲁塞尔王家美术学院，师从巴思天院长画室学习。一九三五年应徐悲鸿之邀回国，任中央大学艺术系教授。一九三七年抗日战争爆发后在重庆组织青年画家成立战地写生团，到抗日前线开展美术活动。一九四三年赴甘肃、陕西、青海等地旅行写生，并举办个人画展。一九四六年在北平国立艺专任教务主任和油画系主任。一九五〇年后担任过中央美术学院教务长、副院长和院长。曾被徐悲鸿誉为"中国艺坛代表人之一"。

吴作人艺术创作熔古今、中西于一炉，绘画功力深厚。他画的《齐白石像》《知白守黑》等作品被认为是不朽之作。他的油画表现力强，富有生活气息。作品既富有传统绘画特色，又有鲜明的中国艺术韵味和民族风格。他的中国画立意自然含蓄，笔墨潇洒，风格凝练简洁，构图新颖，寓意深邃。在创作上他主张美术面向人生，革新传统，张扬个性，创造意境。他的艺术形象造型准确，神态生动，是高雅与平易的统一。他的动物题材绘画，四十年代画犀牛和骆驼，五十年代画熊猫，七十年代画金鱼，均具有强烈的个人面貌。他的书法古朴浑厚，酣畅淋漓，兼有婀娜雄健之美。

其作品多次参加国内外各种展览，广为海内外收藏家、博物馆所搜求。曾多次应邀赴世界各地讲学、举办个展或联展、参观访问、文化交流等活动。一九八五年被法国政府和文化部授予文学艺术最高勋章。利时国王授予王冠级勋章。他是中国画家中得到这两项荣誉的第一人。去世前为中国美术家协会主席、中国文联副主席。出版画册有《吴作人画选》《吴作人速写集》《吴作人水墨画集》《吴作人、萧淑芳画选》《吴作人艺术》《中国当代美术家系列画传·吴作人》等多种。

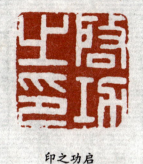
印之功启

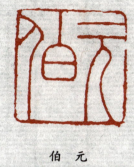
伯元

门闾

师书里闾

五九 六〇







中国著名中国著名书画家印谱

吴作人

李可染（一九〇七—一九八九）现代书画家。江苏徐州人，画室名师牛堂。一九二三年入上海美术专门学校，一九二五年后毕业回乡任小学美术教员。一九二九年考取西湖国立艺术院研究生，同年参加进步美术团体「一八艺社」。一九三二年因「一八艺社」被国民党当局解散，被迫退学回乡，在徐州艺专任美术教员。一九三八年在武汉参加政治部第三厅工作，从事抗战宣传。一九四三年到重庆任国立艺专科学校讲师。一九四六年任国立北平艺专副教授，同时拜齐白石、黄宾虹为师。一九五六年起历任中央美术学院副教授、教授。一九八一年任中国画研究院院长。曾当选为中国美术家协会第一、二届理事，第三、四届副主席，北京山水画研究会名誉会长、全国政协委员、中国文联委员。五十年代曾在北京、上海、广州、天津、西安等地举行山水写生展，并出访德国、捷克等国家开展艺术交流。一九八六年于中国美术馆举行大型个人画展。同年德国艺术科学院授予「艺术通讯院士」称号。

李可染作品得齐白石「墨块」「墨线」，得黄宾虹「积墨」「渍墨」「破墨」之诀，丰富了传统技法的表现力。借鉴西画的明暗处理，创山水画黑、满、重、亮的新画风。在绘画创作上，他主张「要用最大的功力打进去，然后再用最大的勇气打出来。」其代表作有《深山茂林之图》《千岩竞秀万壑争流》《春雨江南》《清漓渔歌图》《黄山烟霞》《烟雨归渔图》《五牛图》《渡水图》等。出版有《李可染画集》《李可染山水写生画集》等，著有《李可染画论》。

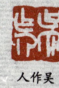

印人作吴

人作吴

吴作人

（印珠连）人作 吴

人作吴

人作吴



吴朴人印

吴朴人

吴朴人（篆教师）

吴朴人

中国著名书画家印谱

李可染

李苦禅（一八九八—一九八三）现代国画家、书法家、美术教育家。原名李英、李英杰，字励公。山东高唐人。早年在北大附设的"业余画法研究会"从徐悲鸿先生学习西画。一九二二年考入国立北京美术学校西画系学习油画，是年接受同学赠名"苦禅"。一九二五年就学于北平艺术专科学校西系。一九三○年应林风眠校长之聘，赴杭州艺专任国画教授，一九三七年北京沦陷之后，他毅然参加了地下抗战工作，实践他一生力倡的"必先有人格方有画格；所谓人格，爱国第一"之誓言。一九四六年，徐悲鸿聘其为北平艺专教授。一九五○年后在中央美术学院任国画教授等职。历经风云变幻而终成中国写意画之一代宗师。

李苦禅汲取石涛、八大山人、扬州画派、吴昌硕、齐白石等前辈技法之长，在大写意花鸟画方面创造出独到的特色，他的画笔墨雄阔，气势磅礴，自成风貌。李苦禅常言："字画如其人，艺术乃人品之体现，人无品格，行之不远，画无品格，下笔无方。"李苦禅始终以锲而不舍的精神，执艺不辍，及至老年欣逢盛世，为人民大会堂创作巨幅《盛夏图》，后又作巨幅《松鹰图》，以象征祖国之未来。

李苦禅历任中央美术学院教授，中国画研究院院务委员，中国美术家协会理事，政协第五、六届全国委员会委员等职。一生从事美术创作和美术教育六十余载。现济南建有"李苦禅纪念馆"。其传世作品有《盛荷》《群鹰图》《兰竹》《芙蓉》《秋节风味》等。一九七八年后人民美术出版社出版《李苦禅画辑》，一九八○年上海人民出版社出版《李苦禅画集》等。

李

染可

染可

染可李

废画三千



中国著名书画家印谱

李苦禅

李

父禅

印禅苦李

禅苦李

禅苦

禅苦

来楚生（一九〇四—一九七五）现代书画篆刻家，原名稷勋，字楚生，以字行。号然犀、楚凫、负翁、一枝、非叶、怀旦等，别署安处楼、然犀室，晚年易字初生，又喜作初升。浙江萧山人。曾刻自用印一方曰：『生于鄂渚，长于浙水，游于沪渎。』侧款为『刻近二吴风范，志我一生萍踪。』简洁明了地自述其艺术的生平概况。来先生曾为上海中国画院画师，中国美术家协会会员，中国美术家协会上海分会理事，上海中国书法研究会会员，西泠印社社员，上海文史馆馆员等职。

来楚生的篆刻也和他的书画艺术一样，孜孜追求自己独特的风貌和意境。他的篆刻，布局极具轻重、疏密之意，参差有致，奇趣动人，刀法纵恣，豪迈爽利。方寸之间，或朴茂浑穆，瑰奇雄劲，或峻利爽洒，隽拔险劲，无不个性独具，自成一格。来先生的篆刻能在吴让之、赵之谦、齐白石诸大家林立之际另辟新径，自成面目，这不仅得力于秦汉古玺的古朴苍秀，汉将军印的酣畅纵逸，更得力于他精湛的书法、绘画素养。正由于来先生将书法、绘画的郁勃之气倾注于印中，他的作品才具有无限的生命力。

来先生的印作中，肖形印脍炙人口，是印林中一枝奇葩。其肖形印题材极广，除生肖、佛像、人物，还有花卉、草虫及故事、成语等，均笔简意赅，神态毕具。又能用汉画像之法作肖形印，旧瓶新酒，极富有时代气息。来先生的肖形印比之古肖形印，无论在形式、内容、数量上都有所发展、有所创造。他常别致地把数个生肖容于一印，称为『阖家欢乐图』，他在一方肖形印的侧款中记道：『一家生肖合刻一印，古无是例，以古四灵印推而广之，正不妨自我作古也。』来先生的篆刻作品，直至晚年还不断地变法、求新，永不满足停留于原来水平，故能卓然独造，创立新格，使他的肖形印风独步印坛，深为艺界推许。著有《秦汉窥管》《然犀室印学心印》《来楚生画集》《来楚生法书集》《然犀室肖形印存》《来楚生印存》等多种。

中国著名书画家印谱

来楚生

钱文一值不

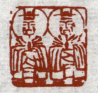
(肖形印)官判两

犀然

(肖形印)虎

珞珞璆璆

墨落处大

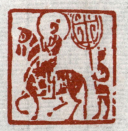
(肖形印)骑马图

惹多得少

(肖形印)佛像

处安

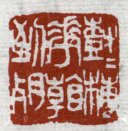

树树梅花看到死

初升

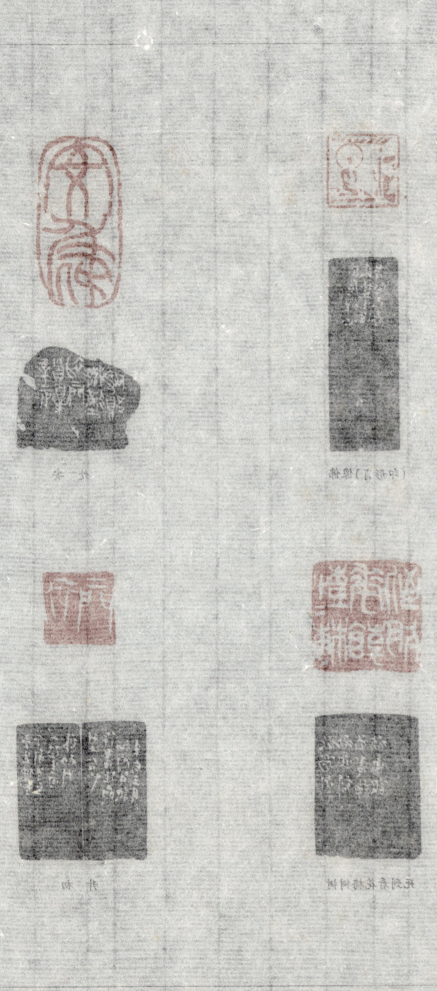

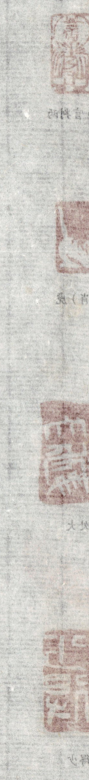
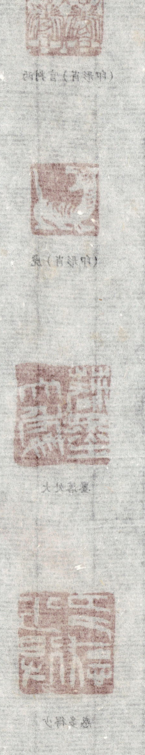
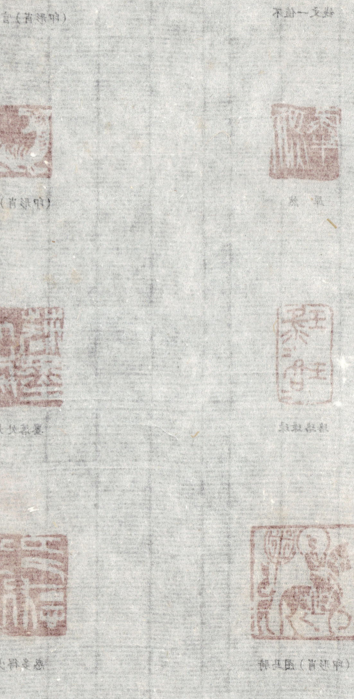

生此累能都好有

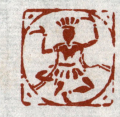
（印形肖）像佛

得则少

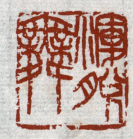
舞脱浑

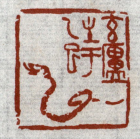
（印形肖蛇）巳乙于生庐玄

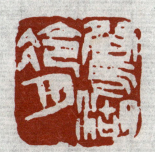
月冷湖鸳

中国著名中国著名书画家印谱

来楚生

升初字又生初字一生楚

作后甲周

华清墨水







驛傅（牛津藏）

半北里署軍游承

廣鄰牛

封鄰完

月鄰兩禮

白北里之子卯（附贈肖像）

中国著名书画家印谱

来楚生

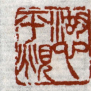

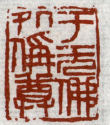
尊称处佛无于

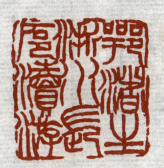
游溇沪长水浙生诸鄂

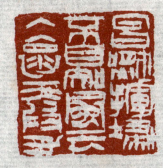
力假天怀入云风知自不扫挥然忽

眺平心湖

（肖形印）翁渔

（肖形印）佛像

（肖形印）佛像

松岩寺永禪寺印

大明天啟六年歲在丙寅孟春吉日造

宣德六年造

崇禎二年造

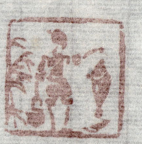

印籠（朝鮮本）

印譜（申永熙）

印譜（安作相）

宋 燕 屯

中国著名书画家印谱

来楚生

沈尹默（一八八三—一九七一）近现代学者、诗人、书法家。浙江湖州人。原名君默，字中，号秋明，瓠瓜。早年留学日本。一九一二年回国后，任北京大学教授。沈尹默初以诗名，新、旧体诗都很擅长，是中国新诗最早的开创者之一，曾为《新青年》六大编辑之一，是新文化运动的积极倡导者和先行者。后任河北省教育厅长、北平大学校长。建国后，历任中央文史馆副馆长、上海市人民委员会委员、上海市文联副主席、上海中国书法篆刻研究会主任等。他工诗词，精研书法，崇尚"二王"书风，被公认为二十世纪十大杰出书法家之一。

沈氏少时在地方上已很有书名，但有一次，陈独秀见到沈尹默写的一首诗，对他说："诗很好，但字则其俗在骨。"沈尹默听后开始发奋临池，书法面目从此一变。沈尹默以学帖出名，近五十岁时致力于行草书，从米南宫而释智永，而虞世南，再上溯二王。又在故宫博览历代名迹，眼界大开，这是沈尹默书法生涯中一个关键时期，其书法由此大进，并逐渐形成了秀雅、俊美的个人风格。五十一岁时举办了第一次个人书展，以后几乎一年一次，名震南北。平生著有《秋明室杂诗》《雅书丛话》《书法论》《执笔五字法》《二王书法管窥》《书法论丛》《历代名家学书经验谈辑要释疑》《沈尹默论书丛稿》《沈尹默行书墨迹》《沈尹默书法集》等。

在书法实践的同时，沈尹默也深入研究了书法理论。他结合自己学书的体会，将书法理论通俗化，起到了广泛的宣传作用。建国后，沈尹默积极从事书法艺术的教育与普及工作，培养了不少卓有成就的书家。纵观海上书坛，至今仍活跃着许多沈先生的传人。

（印形肖）图乐欢家阖

下为宠

枕高唯病肺年衰

情世遭我远

This page shows mirrored/reversed Chinese text that is not clearly legible for faithful transcription.

中国著名书画家印谱

沈尹默

沙孟海(一九○○—一九九二)现代学者、书法篆刻家。原名文若,字孟海,以字行,别署劳劳亭长、石荒、沙邨、兰沙、决明、僧孚、孟公等。所居先后颜曰岸住庐、决明馆、兰沙馆、若榴花屋、夜雨雷斋、千岁忧斋等。浙江鄞县人。先生幼受其父熏陶,少时已习篆法,并以刃石为乐。年十二,值辛亥革命,各报刊武昌军政府篆文大印「中华民国军政府鄂省大都督之印」,先生一见通读,为当时师友所惊异。其时为冯君木先生入室弟子,弱冠已以才艺鸣于时。一九二四年冬,吴缶翁得见其近刻,喜而题语:「虚和秀整,饶有书卷清气。蕙风绝赏会之,谓神似陈秋堂,信然。」翌年,先生以冯师之介,携所作谒本邀缶翁,老人热情为之圈点评改,并赋诗褒之:「浙人不学赵扔叔,偏师独出殊英雄。文何陋习一荡涤,我思投笔一鏖战,笳鼓不竞还藏锋。」三十年代初,先生南下广州,受聘中山大学预科教授。抗战辗转入川,迄光复始返杭城,先后担任浙江大学教授、浙江省文物管理委员会常务委员,复兼浙江美术学院教授。

先生学识渊博,于古文字学、金石学以及艺术教育,皆有卓越成就,而书艺及书学尤为世所重,印名为书名所掩。西泠印社六十周年时当选为理事。一九七九年被推选为西泠印社社长,直到谢世,对推动印学发展,不遗余力,厥功至伟。曾任浙江省博物馆名誉馆长、中国书法家协会副主席、顾问,书协浙江分会主席等职。一九九二年,鄞县人民政府尊崇先生德业,于东钱湖建立「沙孟海书学院」,展陈所作法书、印章、著作及有关文献,永供海内外人士观赏研究。其主要著作有一九三○年《东方杂志》所刊《近三百年的书学》《印学概论》,允为书法篆刻史论之空前杰作,对后学启导至大。一九九四年荣宝斋刊行有《沙孟海篆刻集》,后著《兰沙馆印式》《谈秦印》等。一九六三年终撰成《印学史》,收印凡三百五十二方。

印之默尹

默尹

氏沈溪竹

默尹沈

印默尹沈

印之默尹沈溪竹

这件作品看起来是一幅印章钤盖和文字说明混合的纸本，由于图像模糊，难以完整准确辨识全部文字内容。

中国著名书画家印谱

沙孟海

沙文若信玺

沙文若玺

赤鄞沙氏

韋虫

曾为西湖一度留

秋明词室翰

金石刻画臣能为

临危不惧

临危不惧

七七
七八

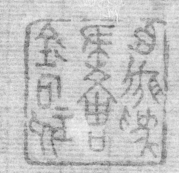
戊辰国画陳氏金石印

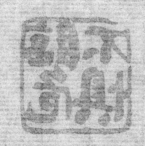
不朽奇石

其奇不朽

史笔

留真一陳西氏曾

師何室門林

師何室門林

重許葉之印

重許葉之印

葉東丞

月之推春

千岁忧斋

鉴山骨

凿山骨

中国著名书画家印谱

沙孟海

臣书刷字

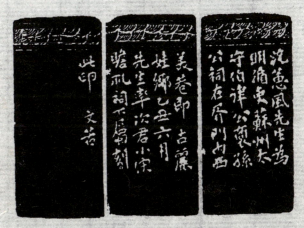

丽娃乡循吏奉祀生

七九 八〇

嘉卿安十

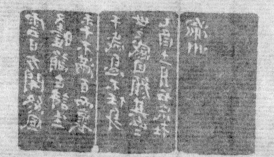

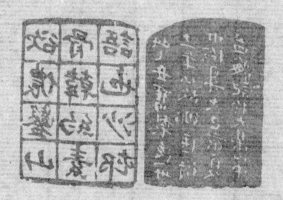
嵩山銘

李仲輔墓

王純妻陳氏誌并蓋

者新雨更花菱去吹来时风香

海盂

馆泉山在

中国著名
中国著名
书画家印谱

沙孟海

势面曲审

物藏馆泉山在氏双为是

楼巷千六抄手

中国著名书画家印谱

沙孟海

陆维钊（一八九九—一九八〇）现代教育家、学者、诗人、书画篆刻家，原名子平，字微昭，晚署劭，书斋名庄徽室，亦称圆赏楼，浙江平湖人，一说新仓人。他独创的「陆维钊体」，在书法界独树一帜，蜚为大家，蜚声海内外。

一九二〇年陆维钊考入南京高等师范文史部，后应聘在北京清华大学国学研究院担任助教，为王国维的助手。后因祖父和母亲相继病重，辞职南归，曾先后在松江女中、杭州女中、上海圣约翰大学任教。建国后在浙江大学、浙江师范学院、杭州大学中文系执教。一九六〇年调浙江美术学院任中国画系教授。一九六三年，受院长潘天寿委托，主持创办书法篆刻科，任科主任，填补了我国艺术教育中的一个空白，为当时我国艺术院校唯一的书法篆刻科；一九七九年浙江美院率先招收书法研究生，由此，他成为我国首届书法硕士研究生导师。陆氏是我国现代高等书法教育之先驱。曾担任政协浙江省第三、四届委员，中国美术家协会浙江分会理事等职。

陆维钊多才多艺，能诗词，擅书法、绘画、篆刻。书法造诣尤深，早年即临摹历代名迹，广泛涉猎甲、金、篆、隶、行、草等书体。多得力于《三阙》《石门颂》《天发神谶碑》《石门铭》等名碑。行草书道劲生动，圆方相济，开合自然。又精隶书，晚年自辟蹊径，独创非篆非隶、亦篆亦隶的新书体现代「螺扁」，人称「陆维钊体」。他的山水画取「南派」之法，擅作泼墨山水，格高意远，配以诗词题款，以书法入画，配以诗词题款，以诗、书、画并著于世。其绘画取「南派」之法，擅作泼墨山水，格高意远，配上诗词题款，以三绝著称画坛。著有《汉魏六朝散文选注》《全清词目》《陆维钊诗词集》《书法述要》等。先生逝世后，其弟子们整理编辑陆续出版了《陆维钊书法选》《陆维钊书画选》《陆维钊书画集》等遗作。

巨摩室印

张宗祥印章

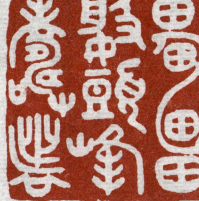

雷婆头峰寿者



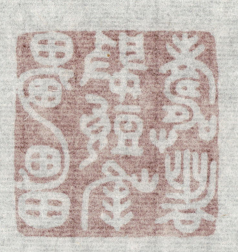

中国著名书画家印谱

陆维钊

写手昭微

昭微

印钊维陆

钊维陆

楼赏圆

氏陆湖平

钊维陆

画作昭微

印钊维陆湖平

印钊维陆

钊维陆

八五
八六

乾隆御覽

乾隆鑑賞

御書

長春書屋

乾隆御覽

古希天子

宸翰華章

乾隆御覽

御書鑑藏

乾隆鑑藏

中国著名书画家印谱

陆维钊

陈大羽（一九一二—二〇〇一）现代花鸟画大家、书法篆刻家、美术教育家。广东潮阳人，一九三六年毕业于上海美专中国画系，并留校任教。历任中国书法家协会常务理事、江苏省书法家协会、美术家协会副主席等职。

一九四四年，大羽游学京华，拜齐白石为师。白石将其原名汉卿改为陈翱，取字大羽。从此亲受白石老人的教导和熏陶，大羽先生的艺术由此进入了书、画、印交融发展的新时期。大羽先生继陈白阳、徐青藤、八大、石涛、扬州八怪、赵之谦、吴昌硕、齐白石、潘天寿等人之后，把大写意花鸟推向了又一个高度。他笔下的花鸟画得雄浑而不狂野，清新又不媚俗，白石老人当年就曾赞誉他「应得大名」。大羽先生的艺术，将书画印融于一体，相互贯通，相辅相成，而三者又各具特色。他的画得力于书法和篆刻的深厚功底，把篆法、印味融入画中，反过来又将画的意境和法度渗透于书法和印章的创作之中，使其绘画、书法和篆刻的艺术风格更加和谐自然，更加完备，并成为当代书画印三绝的大家。

大羽先生进入八十高龄以后，仍童心依旧，意气风发，到他执教六十周年时，他的国画、书法、篆刻作品已出了六个集子。早期有《陈大羽画集》（珂罗版）《陈大羽画辑》（上海版）《中国著名书画家作品集》（日本版），到二十世纪九十年代初期出版了大型画册《陈大羽画集》（江苏版）《陈大羽画选》（香港版）等，曾在北京、上海、南京、香港、澳门以及日本等地成功地举办个人画展并获好评。对此，大羽先生仍以「艺无涯」自励。他不服老，曾特意治「人书未老」一印，鞭策自己继续攀登艺术的顶峰。

陆庄氏

勋翁

寒于宝馆

晚年爱寓杭州

这幅图像过于模糊，无法准确识别文字内容。

中国著名中国著名书画家印谱

陈大羽

陈子奋（一八九八—一九七六）现代篆刻家、画家。字意芗、怡萱，号诸凤、子父、无寐、凤叟，别署水叟，书斋名颐谖楼，祖籍福建长乐，生于福州。

子奋少年时即喜爱绘画，曾得民间画师启蒙。一九一四年始，在当地小学、中学教图画课。一九二〇年，即以作画治印为生，并长期致力于陈洪绶、任伯年等名家作品的研究。一九四九年后，曾任教于福建省福州市工艺美术学校、福建省艺术专科学校。历任福建省文史馆馆员、福州市美协主席、中国美术家协会福建分会副主席，常委、福建省政协委员、福建省人大代表。一九六一年，福州市文化局设立陈子奋画室。一九六二年，陈子奋、李耕、李硕卿三人画展在上海举办。

子奋先生工山水、人物、花鸟，喜用白描勾勒写生，用笔挺拔，潇洒淋漓，古趣盎然。精篆刻，尤喜治印，继承传统，独辟蹊径。他主张「熟中生」，从熟中求变化。他说道：「熟即落凡胎，学画最可怕的就是跳不出凡胎。」他还曾在《七秩题照》诗中写道：「致力一艺，不爱研好。放夫至大，复归褓褓。尤其于学，迟眠起早。画理诗情，竭力探讨。」数十年来，他孜孜以求，以毕生精力投入艺事，终成硕果。徐悲鸿尝赞许其道：「雄奇道劲，腕力横绝，盱衡此世，罕得其匹也。」子奋自描极富金石味，其画作线条脱胎于书法，显示了其非凡的艺术功力。其代表作品有《白描花卉册》、著有《陈子奋白描花卉册》《寿山石小志》《福建画人传》传略》《榆园画友录》《颐谖楼印话》《名将印谱》多种等。

大羽

陈大羽

陈大羽

陈翱

八九
九〇

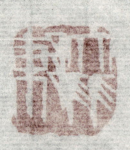
胡大队

大队

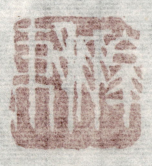
胡大队



中国著名书画家印谱

陈子奋

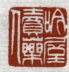
人药卖屋吟

翁奋子

斋是在

书之读喜来老

年百三侯章后生

良初

（形肖狗）戌庚

人山花黄

门德建

读当钞

至将老知不青丹

一九九二

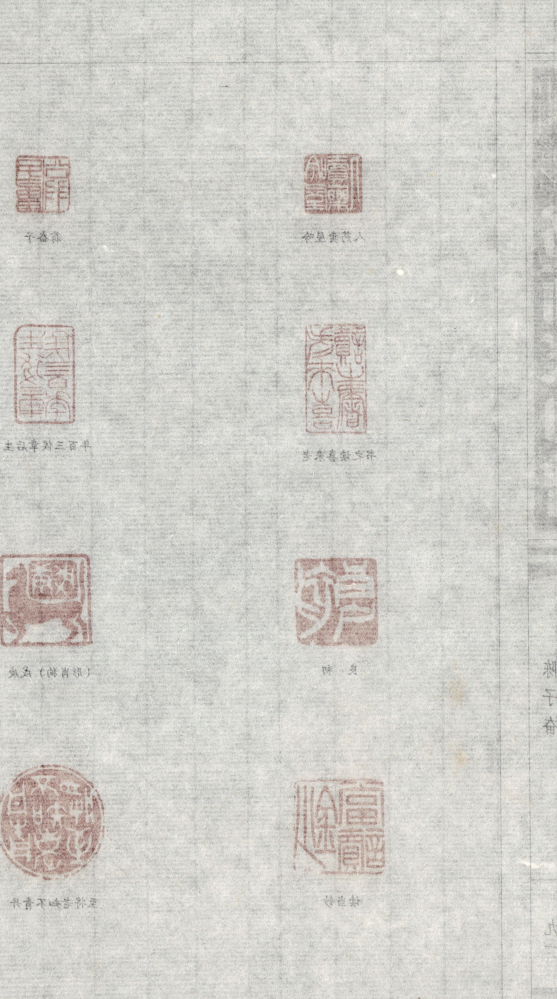

中国著名书画家印谱

陈子奋

百花齐放

茗溪赵氏

把酒临风

陈达

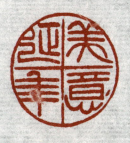
美意延年

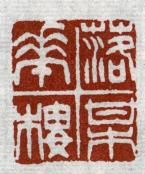
落梅花楼

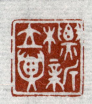

美意延年

落梅花楼

平生所好

标新立异

九三 九四

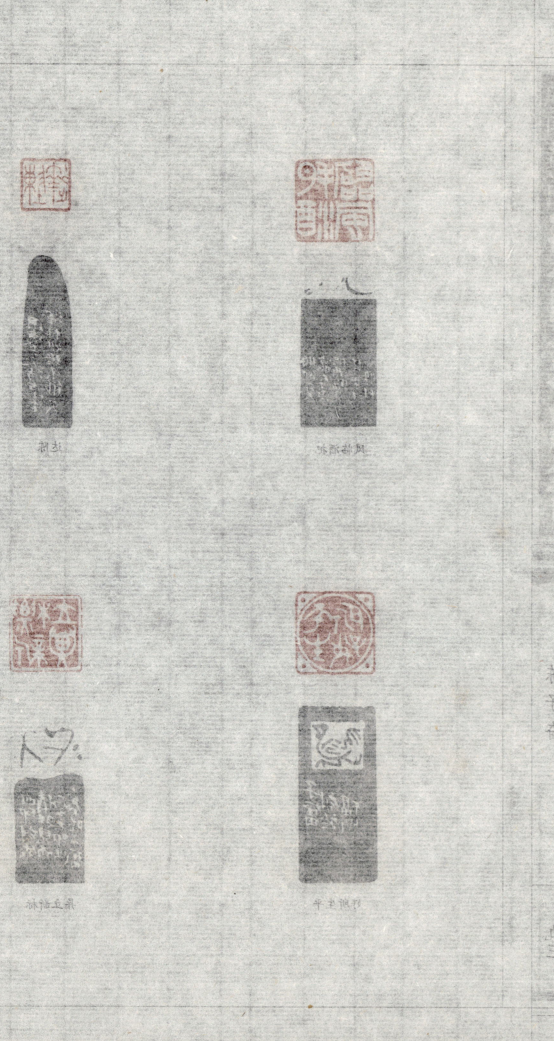

中国著名书画家印谱

陈子奋

自己保重

千锤百炼之身

车中女子

陈子奋

江山为助

胡孟玺校藏善本书

吾无恙

沈氏子孙永宝

九五 九六

中国著名书画家印谱

陈子奋

仲年

之任

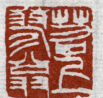
翁蓼上苕

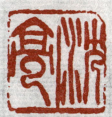
亮沈

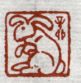

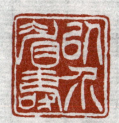

（肖形兔）辛卯

以介眉寿

画好仍诗好生平

运独心匠

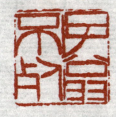
朽不翁子

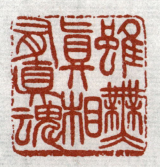
魂真有相真无虽

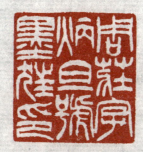
印狂墨号旦炳字庄周

九七 九八

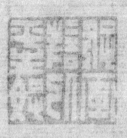
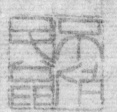
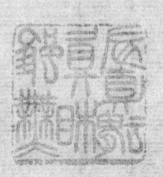

中国著名书画家印谱

陈子奋

陈巨来（一九〇五—一九八四）现代书画篆刻家。原名斝，字巨来，后以字行。别号安持、塙道人、牟道人、石鹤居士。书斋名安持精舍。浙江平湖人。青年时离乡，一直寓居上海。建国后曾任上海中国画院画师、西泠印社社员、上海书法篆刻研究会会员。一九八〇年九月，受聘为上海文史馆馆员。

陈巨来早年毕业于上海私立法政学校。能诗，并擅书法。偶也作画，以画松为多。刻印初从陶惕若、甫及汉铸印，后经高野侯启迪，复师赵时棡。上承秦汉，下效元明，大气磅礴，得心应手，造诣很深。一九二六年，结识吴湖帆，得以览赏梅景书屋所藏古印和海内珍贵印谱，尤其得益于明汪关印风，从此在圆朱文上深下功夫，探究源流，研求表现，造诣益深。所作精严雅饬，绰约有致。其师赵叔孺称他的圆朱文「为近代第一」。陈巨来一生治印不下三万方，所作工而不纤，巧而不少，体貌端妍文静而神完气固。当代书画家及鉴藏家如吴湖帆、张大千、溥心畬、叶恭绰等书画家的名章、收藏印、闲章，多出其手，名扬海内外。

陈巨来在《安持精舍印话》中说：「宋元圆朱文，创自吾赵（吾丘衍、赵子昂），其篆法章法下及浙皖等派相较，当另是一番境界。学之最为不易。要之圆朱文篆法纯宗《说文》，笔画不尚增减，细则易弱，致柔软无力，气魄毫无；工则易板，犹如剞劂中之宋体书，生硬无韵。必也使布置匀整，雅静秀润，人所有，不必有，人所无，不必无。则一印既成，自然神情轩朗。」其主要著作有《盎斋藏印》二种。自张大千在香港为其辑定印行《安持精舍印存》后，陈巨来篆刻艺术蜚声海内外，其作品得到金石收藏家的珍视。上海人民美术出版社于一九八一年出版了他的《安持精舍印冣》，共收录自十五岁至七十八岁印作五百余方。

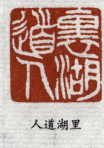

边台若般于家

人道湖里

堂松独

钱时有惜爱错里忙心留言边口出慎气中胸芥涵

中国著名书画家印谱

陈巨来

平政

来巨

云松馆

赵叔孺氏珍藏之记

俞绍爵印

一勺居

京兆

上海博物馆所藏青铜器铭文

梅景书屋

下里巴人

赵氏鹤琴珍藏之记

行严

双江阁

平道人

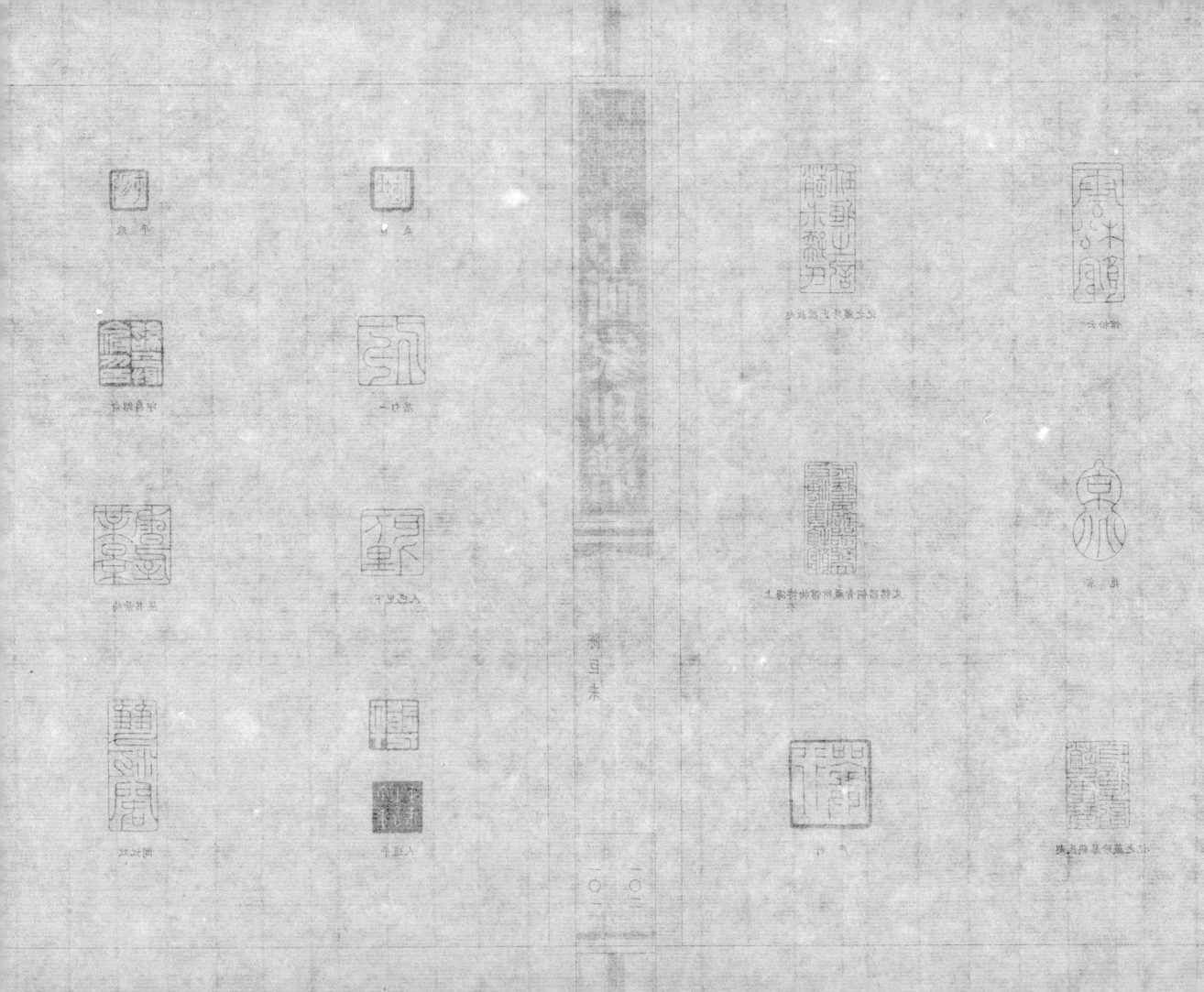

中国著名书画家印谱

陈巨来

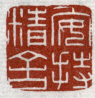
安持精舍

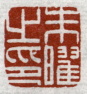
小嘉趣堂

朱曜豁

二十从军十三作宰

巨来画松

朱曜之印

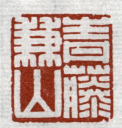
第一希有

玖庐

青藤兼山

吴湖帆潘静淑珍藏印

中国著名书画家印谱

陈巨来

单晓天（一九二一—一九九四）现代书法篆刻家。原名孝天，字琴宰，别号春满楼主。浙江绍兴人。幼时随其父定居上海，是二十世纪书法篆刻大师邓散木的入室弟子。

自幼即受其父伟臣先生庭训，以书小楷为日课。后经启蒙老师李肖自介绍，师事邓散木，勤苦好学，临池不懈。先生隶书气势不凡，大气不俗。篆书凝重厚实，含蓄蕴藉，具有浓厚的金石之味、书卷之气。篆刻气息根植于秦汉玺印，尤其注重刀法，他认为刀法须传笔意，故其执刀犹如扛鼎之功而运刀风神独具，借乃师散木之法，扬长避短，力避时俗而别开生面。他一生为人谦和淡泊，诲人不倦，对后学之辈常倾囊相助，热心提携。

据悉，先生自弱冠之年学印，一生治印逾万方，刀耕不止，而大部分散佚而流落民间。二十世纪九十年代初曾应日本篆刻界邀请赴日本访问讲学，交流书艺。

先生曾任上海市政协委员、中国书法家协会会员、中国书协上海分会常务理事、上海市语言文字工作者协会常务理事等职。其著述颇多，二十世纪五十年代初有《宋人诗抄》小楷字帖刊行；一九五九年和方去疾、吴朴合刻《瞿秋白笔名印谱》；一九六四年刻《古巴谚语印谱》；一九七三年和江成之、韩天衡等刻《新印谱》；七十年代末刻《台湾风光印谱》；一九八二年和张用博合著《来楚生篆刻艺术》；风行一时的《常用字帖》由他书隶书体；一九八九年由上海博物馆编辑，上海书店出版社出版了《单晓天印选》。

护珍匋君氏钱经曾

印之帆湖倩吴

馆望脉小

中国著名书画家印谱

单晓天

林风眠（1900—1991）现代画家、美术教育家。原名林凤鸣，广东省梅县人。自幼喜爱绘画，1919年赴法勤工俭学。他先在蒂戒美术学校进修西洋画，后又转入巴黎国立高等美术学校深造。1925年回国后出任北平艺术专科学校校长兼教授。1927年，林风眠受蔡元培之邀赴杭州创办国立艺术院（后来的浙江美术学院）任校长。解放后，任上海中国画院画师，并任美协上海分会副主席、中国美术家协会顾问等。林风眠七十年代定居香港，1979年在巴黎举办个人画展，取得极大成功。

林风眠毕生致力于传统中国画的革新，卓有成效地将西画技法融入中国传统绘画之中，在中西融合方面走出了一条新路，成为后世的楷模。林风眠的画，有倾向于色彩表现和水墨表现两种形式。其水墨画常以简练的线条和阔笔墨块、富有韵律的构成，表现恬静的鹤或鹭，及荒寂的自然景物，表露出内心的孤寂和对民族的忧虑，如他的《鱼鹰小舟》即此类代表作之一。几道淡墨横扫，将天、地、水表现得空旷渺远。又以几笔重墨画就小舟、芦苇和两只相依的鱼鹰，自然流畅又耐人寻味，为林风眠典型的水墨图画之一。

林风眠擅长描写仕女、渔村风情、女性人体，以及各类静物画和有房子的风景画。从作品内容上看，有一种悲凉、孤寂、空旷、抒情的风格；从形式上看，一是正方构图，虽无标题，但其画面特点鲜明，观者一望即知。林风眠是走在中国画变革最前列的画家，他的美学思想颇具超前意识，他努力尝试打破中西艺术界限，成就了一种共通的艺术语言。他对许多后辈画家产生过极深远的影响，无愧于是一位富于创新精神的艺术大师，堪称二十世纪中国美术界的精神领袖。

秋　千

怀　散

计百方千有自者志有

将月就日

难万难千到感者志无

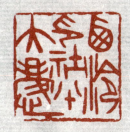

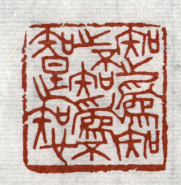
也知是知不为知不之知为之知

庆大十八社印泠西

中国著名书画家印谱

林风眠

罗福颐（一九○五—一九八一）现代书法篆刻家、古文字学家。字子期，别署梓溪、紫溪，晚年背微伛，因自戏号偻翁。浙江上虞人，生于上海，罗振玉第五子。七岁随父侨居日本京都，十三岁回国寓居天津。受其父罗振玉熏陶，从小习古器物文字之学，兼摹古印。青年时代致力于对古文字的整理辑录，也兼事篆刻。一九三九年进入沈阳博物馆工作。抗战后迁居北京，任职于北京大学文科研究所。一九四九年后调入国家文物局工作，一九五七年转故宫博物院任研究员，从事玺印及古文字研究，兼职有国家文物局咨询委员、中国少数民族文字研究会会员，他还是中国古文字研究会、考古学会、西泠印社理事。

在当代印学史上，罗福颐的功绩首先在印学研究，其后才是他的篆刻。他的篆刻以「印宗秦汉」为圭臬，一生矢志不移，专事秦汉印的规摹，直法秦汉的印人。一九二一年，十七岁的罗福颐影印出版了《待时轩仿古印草》，王国维为这部印谱作序，对少年罗福颐治印业绩称许备至。罗福颐的篆刻以拟汉铸白文印为多，浑厚端严，酷似汉制；刻古玺则多作朱文小玺，秀挺自然，得其意趣。圆朱文不常作，偶有所为亦典雅可观。王国维对他的评价是：

「其泽于古也至深，而于今也若遗，故其所作于古人准绳规矩无毫发遗憾。」

他平生勤奋治学，著述丰富。在印学方面的论述有《古玺文编》《古玺印概论》《古玺印概述》《印史新证举隅》《印谱考》《近百年来古玺印在学术上之进展》《刻印私议》等。所辑谱录有《战国汉魏玉印集》《古玺汇编》《战国汉魏古印式》《古画印集》《隋唐宋官印集》等。此外，先生所集《古玺文编》《汉印文字征》由文物出版社数次再版他晚年自刻印和早年摹古印共计二百零七枚，出版《罗福颐印选》，一九七九年，文物出版社汇集对印坛可谓贡献巨大。

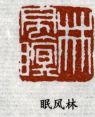

眠风林

眠风

印眠风林

中国著名书画家印谱

罗福颐

胡佩衡（一八九二—一九六二）近现代书画家，名锡铨，号冷庵。蒙古族，河北涿县人，居北京。山水取法「四王」，并上溯吴镇、黄公望、王蒙等。一九一八年在北京大学中国画学研究会担任山水画导师，主持《绘学杂志》《造型美术》的出版工作。后来在华北大学、北京师范大学、北平艺专等高校任教，创办过中国山水画函授学校，并长期参与编辑《湖社月刊》《中国画》等刊物。曾加入中国画学研究会、湖社；五十年代曾担任北京画院画师兼院委，曾为中国美术家协会会员。

胡佩衡成名较早，在民国时期的山水画坛享有较高地位。由于他受家学影响，具有良好的传统功底，进而以传统方法写生，由写生而创作，二十世纪二十年代曾提出「法古与创作须交相为用」的绘画主张。当时，摹仿「四王」的画风已逐步失去其正统地位，但胡佩衡对「四王」有自己独到的见解，坚持主张以古法进行写生。建国后，胡佩衡更注意深入自然山川进行写生创作，所作山水老笔纷披，墨色浓黛，气势雄放。他的山水画以重彩与水墨相结合，色彩浓烈，画风厚重，具有恢宏的气势和鲜明的时代感。齐白石曾称赞他的画「层次分明点画工，启人心事见毫锋，他年画苑三千辈，个个毋忘念此翁」。其一生著述颇富，著作有《王石谷画法抉微》《山水画入门课徒画稿》《我怎样画山水画》《画笔丛谈》《冷庵画诣》《山水画技法研究》等多种。

罗子期

莱溪居

倾天忱事无国杞

居莱溪

存长气浩

（四灵图饰）印美智荣

江山如此多娇

燕子声声里相思又一年



中国著名书画家印谱

胡佩衡

唐云（一九一〇—一九九三）现代书画家，收藏、鉴赏家。字侠尘，别号叶城、叶尘、叶翁、老叶、大石、大石翁，画室名为『大石斋』『山雷轩』。浙江杭州人。从八岁起就开始学习绘画，初习人物，次学山水，再学花卉。十七岁前主要临摹古代名画。十九岁时任杭州冯氏女子中学国画教师。一九三八年至一九四二年先后在新华艺术专科学校、上海美术专科学校教授国画。后弃职，专事绘画。期间，曾多次举办个人画展并与其他画家举办联合画展。建国后历任上海市文物管理委员会委员、上海市政协常委、上海美术家协会副主席以及上海中国画院代院长、名誉院长、中国美术家协会理事、西泠印社理事等职。

唐云是一位注重艺术修养的画家。他一生购求书画，大石斋珍藏着不少清代以来具有革新精神的画家作品，包括朱耷、石涛、华嵒、金农、赵之谦、吴昌硕、齐白石等人，另外还收藏有碑帖、印章、砚、陶瓷等。他的绘画相得益彰。

唐云的绘画，以花鸟为最出色，其次是山水、人物。他经常画的题材是荷、竹、梅、郁金香、枇杷、向日葵、蔬菜、鸡、鹅、鹰、仙鹤、鱼、山雀等，前期作品多借鉴华嵒和石涛，尤得益于华嵒的潇洒多姿。到晚年才逐渐形成自己的风格。他用笔柔中有刚，擅用明丽的色彩。六十岁后作品更苍劲奔放，似不经意，却在平淡之中见奇崛。唐云晚年的小幅山水册页，以墨笔为主，多信手抬来，颇有诗情。其代表作品有《朵朵葵花向太阳》《棉花谷子集》《红荷》《郁金香》《松鹰》《白荷》《海棠双鸟》《山雨欲来》《咏梅》等。出版有《唐云花鸟画集》《唐云画集》《鲜花硕果》《革命纪念地写生选》等。

胡衡所作

胡佩衡印

胡佩衡之印

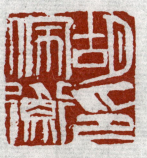

胡佩衡印

冷盦

冷庵

佩衡

冷厂

冷厂



中国著名书画家印谱

唐 云

徐悲鸿（一八九五——一九五三）江苏宜兴人。中国现代美术事业的奠基者、杰出的画家和美术教育家。徐悲鸿对中国美术队伍的建设和中国美术事业的发展作出了卓越贡献，影响深远。

徐悲鸿自幼随父亲徐达章学习诗文书画，并自修素描。一九一二年在宜兴女子初级师范学校任图画教员。一九一六年入上海复旦大学法文系半工半读，一九一七年留学日本学习美术，不久回国，任北京大学画法研究会导师。一九一九年赴法国留学，一九二三年考入巴黎国立美术学校，学习油画、素描，并游历西欧诸国，得以观摹研究西方美术。一九二七年学成回国，先后任上海南国艺术学院美术系主任、中央大学艺术系教授、北京大学艺术学院长。一九三三年起，先后在法国、比利时、英国、德国、苏联举办中国美术展览和个人画展。抗日战争爆发后，在香港、新加坡、印度举办义卖画展，宣传支援抗日。后重返中央大学艺术系任教。建国后，担任中华全国美术工作者协会（现中国美术家协会）主席、中央美术学院院长等职，为第一届全国政协委员。

徐悲鸿的作品熔古今中外技法于一炉，显示了极高的艺术技巧和广博的艺术修养，是古为今用、中西结合的典范，在我国美术史上起到了承前启后、继往开来的巨大作用。他兼擅素描、油画、中国画，把西方艺术手法融入到中国画中，创造了新颖而独特的风格。徐悲鸿逝世后，其夫人廖静文遵照他的愿望，将其遗作一千二百余件，及其收藏历代书画碑帖等一万余件，全部捐献给国家。一九五四年，徐悲鸿故居被辟为徐悲鸿纪念馆，集中保存展出其作品，周恩来总理亲笔题写「悲鸿故居」匾额。

唐云

唐云

大石斋

大石斋

药翁

唐云私印

大石斋

大石翁

唐云之玺

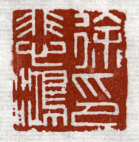
印鸿悲徐

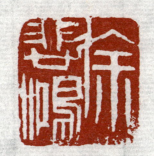
鸿悲徐

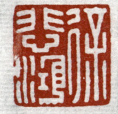
鸿悲徐

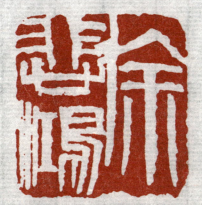
鸿悲徐

中国著名
中国著名
书画家印谱

徐悲鸿

一一七
一一八

徐

徐

荒大吐吞

鸿悲

之知而困

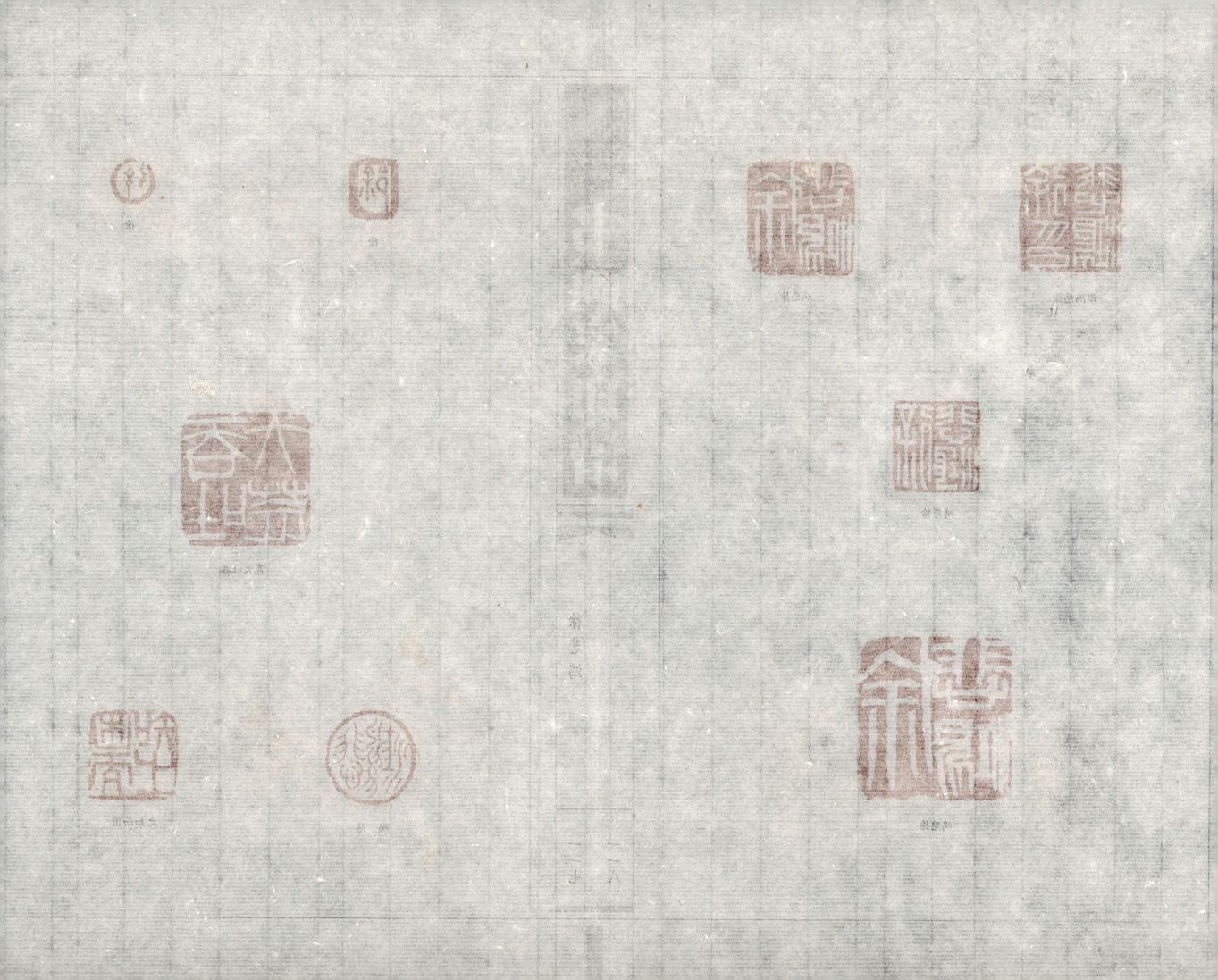

中国著名书画家印谱

徐悲鸿

诸乐三(一九○二—一九八四)现代书画篆刻家。原名文萱,字乐三,号希斋,后以字行。浙江安吉人。幼承庭训,十九岁入上海中医专门学校就读,因长于诗书画印而受吴昌硕先生青睐,纳为入门弟子,教学酬唱,其乐融融。自此乐三先生开始弃医从艺的历程。一九三○年后,他相继在上海新华艺专、昌明艺专、中华艺术大学任教席,并与兄诸闻韵、姜丹书、潘天寿、张振铎等组织「白社」,切磋艺术。日寇侵华,抗战开始,先生入湖南沅陵,任教于国立艺专,抗战胜利后继续随该校的变迁发展而毕其一生精力,奉献于艺术教育和创作。他是近现代篆刻教育和学院印风的奠基人之一。曾任中国书法家协会名誉理事、中国美术家协会浙江分会副主席、西泠印社副社长、浙江美术学院教授等职。

先生的入印文字,多数是小篆和缪篆,间用金文、籀书、甲骨、砖瓦,以至楷书简化汉字等。因先生书法功底深厚,尤其对岙老石鼓文的造诣非同凡响,所以于各种书体都能做到圆笔中锋,刚柔相济,道劲绵延、内涵丰实。其印显得大气浑厚,古拙内秀,慎密谨严、静穆沉稳。乐三先生倾其一生之努力,厚积薄发,全面承传近代艺术大师吴昌硕的衣钵,其功力和技巧已达到几与老师乱真的程度。先生于晚年力图推陈而出新,在楷体书入印和简化字入印方面,为后人树立了典范。其著作有《希斋印存》《希斋诗章》《希斋题画诗集》《诸乐三书法集》《诸乐三书画篆刻集》《诸乐三书画篆刻集》等。

鸿悲徐南江

衣布南江

中国著名书画家印谱

诸乐三

关攻

室止止

舫度自

为敢

婴能

放齐花百

安平

咎无乐守所神

中国著名书画家印谱

诸乐三

钱君匋（一九〇六—一九九八）现代书画篆刻家、音乐家、书籍装帧家。浙江桐乡人。原名玉棠，学名锦堂，字君匋，以字行，别署午斋、豫堂，居室名无倦苦斋、抱华精舍、新罗山馆等。少好艺事，二十岁便任上海开明书店美术编辑，擅书籍装帧艺术，其时鲁迅、茅盾、郭沫若等许多著作的装帧设计均出自其手。其书法涉猎广泛，善于兼取博收，擅多种书体。篆法致力于邓石如、吴让之、赵之谦，隶书宗《乙瑛碑》《史晨碑》旁及汉简帛书，魏书师法《龙门二十品》，草书则得益于怀素、张旭。书作结体精严，印面刻为边款，笔意酣畅，跌宕生姿，自具风貌。篆刻则功底深厚，风格多样，尤喜以自作诗词散文刻为边款，印面力能扛鼎，边款灵气荡漾。亦擅国画，以花卉见长。作品多次入选国内外重大展览，并在专业报刊发表。一九八七年将毕生所藏的明清、现代的书画、印章、书籍装帧作品等共四千零八十三件捐献给家乡桐乡市君匋艺术院；一九九七年又将近十年收藏共一千件，毫无保留地捐献给祖籍浙江省海宁市钱君匋艺术研究馆。

先生曾任中国书法家协会会员、中国美术家协会会员、中国音乐家协会会员、中国书法家协会上海分会常务理事、中国美术家协会上海分会常务理事、中国音乐家协会上海分会常务理事、上海出版工作者协会理事、西泠印社副社长、上海市文史研究馆馆员、日本秋田市水墨画研究会顾问、华东师范大学艺术教育系教授、桐乡市君匋艺术院院长、海宁市钱君匋艺术研究馆名誉馆长等职。著有《春梦恨》《中国儿歌选》《小学校音乐集》《鲁迅印谱》《长征印谱》《钱君匋精品印选》《钱君匋画集》《钱君匋书籍装帧艺术选》《恋歌三十七曲》和《钱君匋书画篆刻精品集》等。

晓露常得

诸乐三印

草衣扇士

千九百一十年寿小花梅

破常规

希斋十四后作













中国著名书画家印谱

钱君匋

矢神逃计无台灵

水带衣一

时春过夜长于惯

渔子

声无雪月残楼小

一二五
一二六

中国著名书画家印谱

钱君匋

了来回

光流尽送声钟

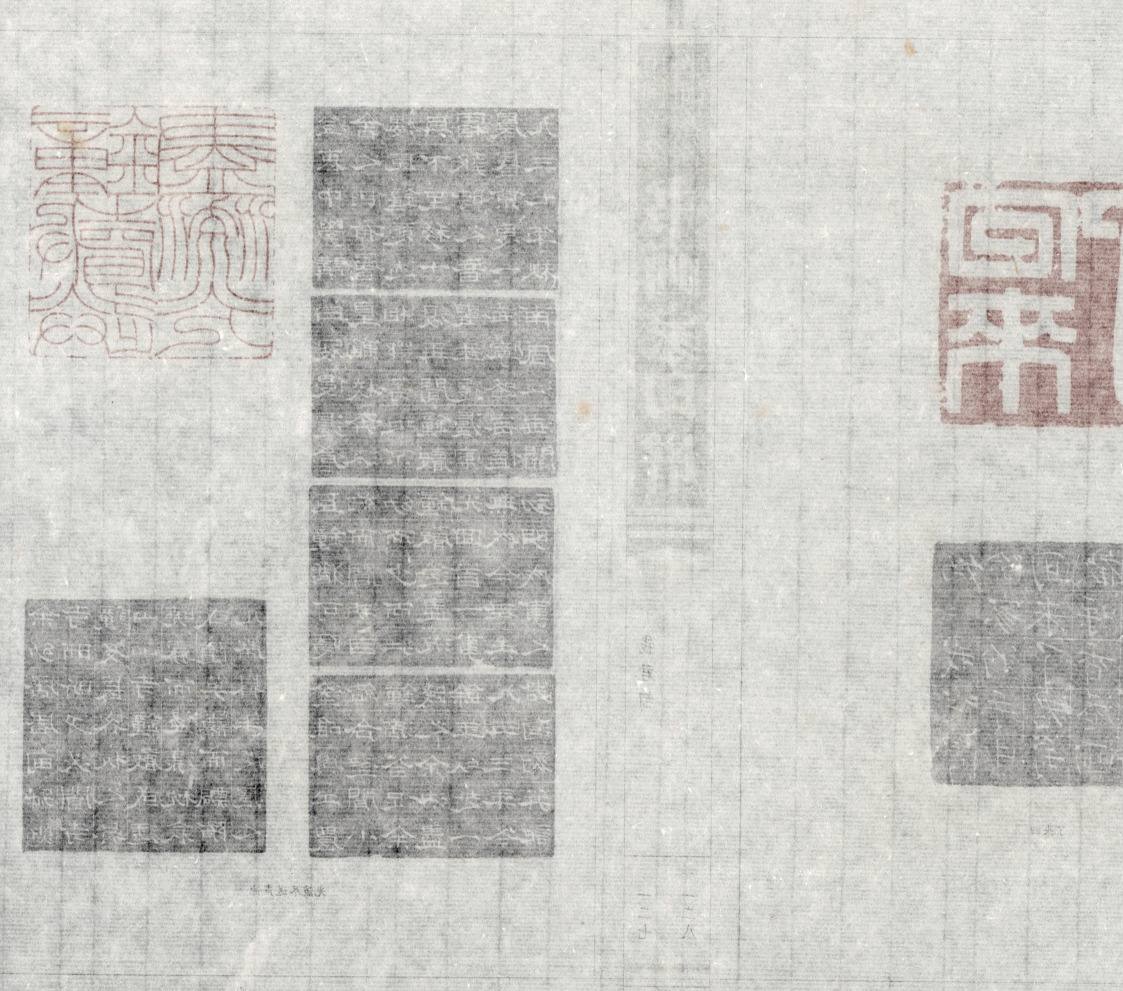

中国著名书画家印谱

钱君匋

钱松嵒（一八九九—一九八五）现代国画家，江苏宜兴杨巷人。乳名松伢，上学后改名松岩，后改为松嵒。出身于书香世家，八岁随父入私塾读书，兼学书画及金石。一九一八年就读于江苏省立第三师范，随该校教师胡汀鹭学习诗词书画。曾对一幅石溪真迹临摹三年，又临摹唐寅等人笔法，兼收宋、元、明、清各家之长，奠定了深厚的传统绘画基础。后融会贯通，自成一格，与傅抱石创建了「新金陵画派」。

建国后，钱松嵒工作积极，刻苦钻研中国画艺术。一九五〇年，他当选为无锡市第一届文联主席，一九五四年被选为无锡市人大代表和人民委员会委员。一九五七年，他从无锡师范调至江苏国画院任画师，并定居南京。从此他的艺术创作进入了一个崭新的发展时期。一九七二年开始为中国驻联合国大厦办事处作大幅国画《长城》。一九七三年创作《春满石城》和《泰山顶上一青松》。一九七四年为广州交易会工艺厅创作一大幅山水画。在庆祝建国三十周年期间，曾举行大型个人画展。在「文化大革命」中，他十指负伤，握笔困难，因之偶作指画，别具神韵。

钱松嵒曾任第四、五、六届全国人民代表大会代表，江苏省人大常务委员、中国文联委员、中国美术家协会常务理事及艺术顾问，江苏美协名誉主席。一九七七年任江苏国画院院长，后任名誉院长。一九八三年，他在八十五岁高龄时加入了中国共产党，实现他多年的宿愿。特别令人感动的是他在一九八四年重病手术后，把他的百余幅艺术珍品赠给无锡市人民，现无锡市桥巷的旧居内建立「钱松嵒藏画室」。著有《砚边点滴》《指画浅谈》《学画溯童年》等，出版有《钱松嵒画选》《钱松嵒八旬后指画集》《钱松嵒近作选》等。

一二九

一三〇

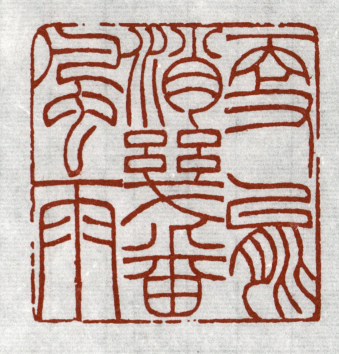

更能消几番风雨

中国著名中国著名书画家印谱

钱松嵒

钱瘦铁（一八九七—一九六七）现代书画篆刻家。原名崖，字叔崖，号瘦铁，以号行。别号数青峰馆主、天池龙泓斋主，曾被誉为「江南三铁」（吴昌硕称「苦铁」、王大炘称「冰铁」）之一。江苏无锡人。钱瘦铁早年为刻碑店学徒，得识金石家郑文焯，入其门下，从而相识吴昌硕、俞语霜，参加海上题襟馆，为中国画会创办人之一。一九二二年，日本著名画家桥本关雪游沪，得观瘦铁所作，盛赞用笔简远，许为「支那巨手」。一九二三年三月，应日本艺术界邀请首赴日举行画展。曾任日本《书苑》杂志的顾问，其艺术在日本有较大影响。一九三五年再度赴日，时其书画篆刻愈臻佳妙，亦常在《书苑》杂志发表文章，深为东瀛同道所推重。曾一度任上海美术专科学校教授兼国画系主任。一九四七年，以中国外交代表团文化秘书身份赴日，并举行画展，与彼邦同道多所交流。一九五〇年取道香港返沪。同年，上海中国画研究会成立，为该会会员。一九五六年上海筹建中国画院，受聘为画师，为中国美术家协会上海分会理事。代表作品有《松鹰图》《旭日东升图》等，藏于上海中国画院。

瘦铁山水宗石涛，笔墨苍深；花卉蔬果学沈石田、徐青藤，着墨苍古而秀逸，设色明艳而沉着。其书印出自石鼓文，旁及秦权诏版文字，隶宗泰汉，得力于《张迁碑》。楷法魏晋，近似元人。篆刻得力于金石，入印文字取资甚广。早岁受吴昌硕指点，钝刀硬入，其作品苍劲古朴，寓有奇气。晚年从事金文研究，印章布局趋险绝，时出奇趣，刀法雄放，沙孟海以「真力弥满，妙造自然」誉之。沈禹钟《印人杂咏》有诗咏之：「纵横才气苦难消，叔盖家风未寂寥。成就百年穷事业，铮铮此铁亦天骄。」

一三一
一三二

嵒松

画诗嵒松

作后以十八嵒松

楼石硕

中国著名书画家印谱

钱瘦铁

康殷（一九二六—一九九九）现代书画篆刻家、古文字学家。有弟侄五人，皆擅艺事，并称「五康」，因康殷在兄弟中居长，故号「大康」；二弟康雍，号「二康」；四弟康宁，号「四康」；六弟康庄，号「六康」；还有康殷之侄、康雍之子康默如，人称「少康」。祖籍河北乐亭，生于辽宁义县。幼喜书画篆刻，青年时期从事文物工作，苦心研习古金文、秦篆、书法、绘画、雕塑。一九五九年开始编辑《印典》，历经四十年始成。一九八四年调首都师范大学任教。生前曾担任中国美术家协会会员、中国书法家协会理事、北京印社社长等职。

康殷的书法以篆书为主，其甲骨文书法已经融入了北方的乡土气息和殷墟文字的神韵，雄肆豪放，已经形成「康体甲骨」之风。另外，他的「康氏金文」，用笔生涩、凝重，线条宽厚结实，与康殷其他的书体一样，都具有强烈的个人风格。经过长期的探索，他已形成融铸古今、高古自然、活泼苍雄的「康氏金石」风格。康殷治石刻印，已成大家风范，独具一味，表现得淋漓尽致。康殷还精于古画、古器的鉴定。他临摹过许多汉代漆器画，宛如原物，可以乱真。此外，康殷还有一绝技，就是用毛笔在宣纸上画出碑拓的味道来。此法虽系前人所创，但后人擅此者寥寥。他所描画出来的拓片样态，与古代瓦当、封泥的味道一模一样，甚至行家一般也很难辨认出来。

康殷曾对其能力和成就作如下总结：「古文字研究为主，古印玺研究次之，其次是书法、篆刻、绘画、考古、漆器的研究，以及经史、诸子、诗词、戏曲、杂技百工。」他说：「第三种之下，皆为余事。」行家们评价：「分其余技，足了十人。」先生出版有《印典》《大康学篆》《大康印稿》《古文字发微》《古文字学新论》《文字源流浅说》《说文部首诠释》等等多种。

压叔

人桥里三溪梁

铁瘦

中国著名书画家印谱

康 殷

汉外门

年千六古太飞神

殷康

民翠　康大
（印珠连）

形忘意取

年兴中待早春迎

鸣雷

一三五
一三六

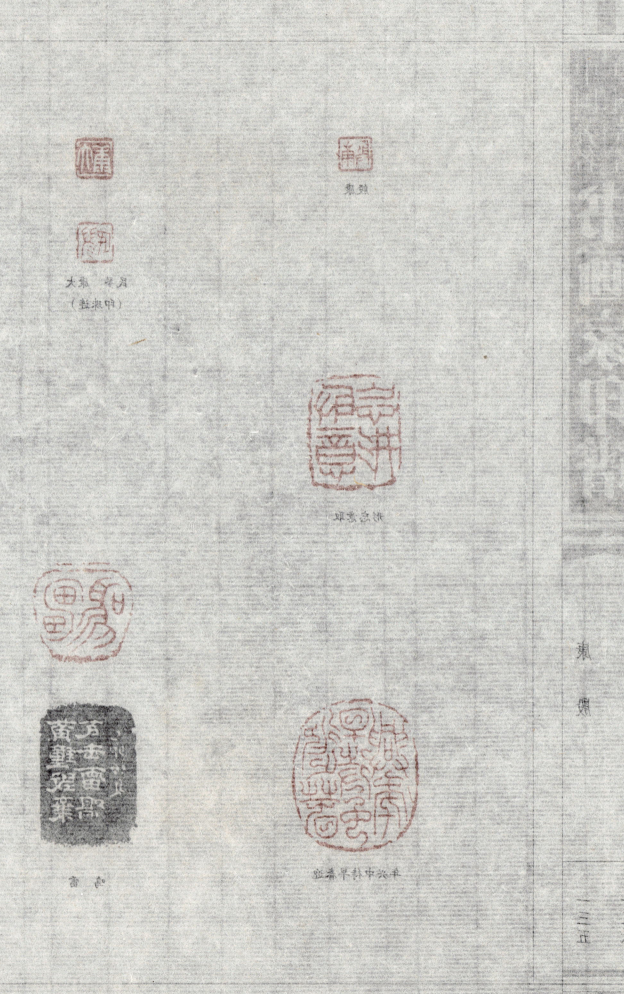

中国著名书画家印谱

康殷

黄胄（一九二五—一九九七）现代中国画家、收藏家、社会活动家。原名梁淦堂，字映斋，艺名黄胄。河北省蠡县梁家庄人。二十世纪八十年代以后，历任中国画研究院副院长、中国美术家协会理事、全国政协常委、炎黄艺术馆馆长等职。

早年迁居西安，曾从赵望云、韩乐然学画。一九四五年随赵望云到敦煌写生。一九四六年任陕西省西安雍华图书杂志社主编。一九四八年入伍，曾任西北军区战士读物出版社美术编辑。《爹去打老蒋》参加第一届全国美展并获一等奖。《苹果花开的时候》获一九五二年全国美展一等奖。《打马球》获全国青年美展一等奖。中国画《洪荒风雪》，获第六届世界青年联欢节美术作品金质奖章。一九五五年任总政治部文化部创作员。一九五九年调中国人民解放军军事博物馆任创作员。作为社会活动家，八十年代初，黄胄与著名画家李可染、蔡若虹、华君武等共同创建了中国画研究院。一九八六年黄胄在新加坡办个人画展时引起了轰动，有人提议建立黄胄艺术馆，他说，我个人不足以建馆，要建就建属于炎黄子孙乃至人类的炎黄艺术馆，于一九九一年建成我国第一座大型民办公助的现代化艺术馆——炎黄艺术馆，黄胄担任首任馆长，并捐献出自己收藏的古代书画文物二百余件和代表作、速写作品一千余件。

黄胄的创作活动有两个高峰时期，一是二十世纪五六十年代，他先后为人民大会堂等单位创作了《庆丰收》《载歌行》等。八十年代，黄胄又以"必攻不守"的精神迎来了创作生涯的第二个高峰时期，为人民大会堂、钓鱼台国宾馆、中南海等重要国务活动场所创作了包括《叼羊图》《欢腾的草原》《草原八月》《牧马图》《百驴图》《姑娘追》等巨幅在内的三百余件中国画作品。出版著作有《黄胄作品选》《动物写生》《黄胄速写集》《黄胄新作选》《喀什噶尔速写集》《载歌行·黄胄天山南北作品集》等。

立而十六

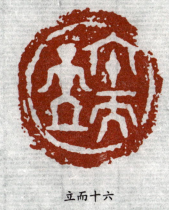

惊天破石

中国著名书画家印谱

黄冑

蒋维崧（一九一五—二〇〇六）江苏常州人，现当代学者、语言文字学家、书法篆刻家。一九三四年就读于南京中央大学中文系时，除从胡小石习古文字和书学史外，还从乔曾劬钻研印法，后经乔先生介绍，得到沈尹默的教诲。曾执教于中央大学、广西大学、山东大学，并兼任中国语言学会理事、中国训诂学研究会学术委员，《汉语大词典》副主编，山东省语言学会会长、中国篆刻艺术研究院名誉院长、中国书协理事、山东省书协主席、名誉主席，山东省文史馆馆员，西泠印社顾问，山东大学教授、特聘博士生导师等。

作为学者，书法、篆刻只是他的业余爱好。但他坚持七十年如一日，博览历代碑刻法帖，精研商周钟鼎彝器。他的篆书，线条清丽生动，笔意质朴洗练，既有殷周铭文那种质朴、圆润、雄浑、厚重的金石气，又展现出一种清新、流畅的勃勃生机。他的行草书，师法晋唐，根植二王，而又转益多师。他平日深居简出，淡薄名利，襟怀坦荡，作风严谨，故形成了他内涵深邃，字形简约，挺劲秀雅，典雅清劲的书法风格，被誉为「在清代以来诸家之外，别出心裁地书写出当代一种融古为新、典雅俊逸的金文书法」。

蒋维崧的篆刻亦早在二十世纪四十年代就蜚声于海内外。他博采甲骨文、金文、战国文字及秦汉篆隶等多种古文字入印，广泛吸收珍贵的古金石文字资料融入方寸之中，熔「黔山派」篆刻创始人黄士陵凌厉的薄刃冲刀法与乔曾劬精妙的章法布局于一炉，汲取平正雅洁的铸印神韵，一派端严文静、纯净爽利、洗练畅达、温润古穆的独特风格，在当今印坛上占有重要的地位。近几年先后出版了《蒋维崧印存》《蒋维崧临商周金文》《蒋维崧书法集》等著作，并于二〇〇三年向山东大学捐献书法作品六十余幅，供学校博物馆永久珍藏。

胄黄

胄黄

斋石寿

印之胄黄

印之胄黄

氏梁县蒌

一三九

一四〇

中国著名书画家印谱

蒋维崧

夕朝争只

清双

信印骏蒋

息不强自

视虎欢凤体其扬鹰

画书行天

崚蒋

居燕迟

崧维蒋

斋舍不而锲

藏楼砚酉

寿穷无是名　夫蛰

一四一　一四二

如　意

海舶雷

無量壽佛

赤　松

長毋相忘

壽命不可輸

事實求是

蘇　軾

一四二

杜陵韓氏

安樂居士

眼前波浪手中香

貢　反

江南第一風流

自牧不敢

一四三

中国著名书画家印谱

蒋维崧

谢稚柳（一九一〇—一九九七）近现代书画家、书画鉴定家、诗人。原名稚，字壮暮、稚柳，后以字行。江苏常州人。擅长中国书画及鉴定，长期从事中国画创作及书画文物研究，曾任教于中央大学艺术系。一九四二年随张大千远赴敦煌石窟考察，为敦煌学研究开风气之先。一九九四年后曾任全国古代书画鉴定组组长，中国美术家协会第三、四届理事，中国书法家协会常务理事，上海市文联副秘书长，上海文物保管委员会副主席，上海博物馆和西泠印社顾问，中国美术家协会上海分会副主席等职。

谢稚柳年少时随江南著名学者钱名山学习经史子集，诗词歌赋，后来得到家藏书画作品启发，开始着手于笔墨丹青，以画自娱。青年时期谢稚柳受陈老莲影响较大，中年以后多画工笔，笔法精致，这主要是受宋、元绘画的影响。其画作设色雅艳，笔墨隽秀，穷于追求画理。到六十岁时，画风大变，推演出落墨山水，重峦叠峰，满幅烟云。晚年以阔笔泼墨、泼彩作山水，画风雄奇瑰丽。谢氏笃好书法，其功力不在绘画之下，如《落墨松歌》与《唐人诗册》为谢老晚年所书，深得洁高致之风。此外，谢氏深入古法，出入董源、巨然、王诜、郭熙等名家，自成雅张旭的风神，去其狂癫，一变而为放逸清雄的格调，却仍不失其固有的潇洒出尘、醇厚清丽。其论著有《敦煌石窟艺术叙录》《鉴余杂稿》《水墨画》《朱耷》《董源与巨然》《梁楷全集》《燕文贵、范宽全集》等，出版《谢稚柳艺术画集》等。

及不如善见

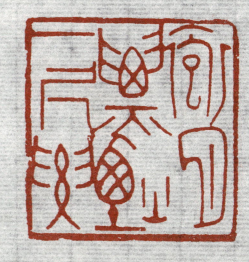

居之巷残仙神七十八

腰尺一烟飘月抱

印洪以陆

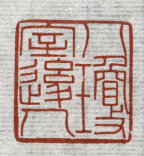

人后室琼八



黄宾虹

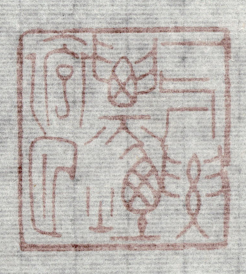
蜀游一囊诗民

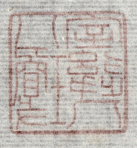
八砚室白人

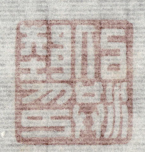
朋石我师

五十后复用宾虹

会者艺出是金石家千八十

中国著名书画家印谱

谢稚柳

溥儒（一八九六—一九六三）近现代书画家。字心畬，满族，号西山逸士、羲皇上人，北京人。他是清道光皇帝曾孙，恭亲王奕䜣之孙，载滢贝勒的次子。因此，他在书画作品上常常用「旧王孙」印章或署名。辛亥革命以后隐居北京西山，后迁居颐和园听鹂馆，不问时事，专事绘画，那里被行内人士戏称为「溥家作坊」。在四十年代曾以画名与蜀人张大千并称「南张北溥」，又与吴湖帆并称「南吴北溥」。在北京，他的山水画则被推崇是「国画北派青绿山水正宗首座」。移居台湾后，与张大千、黄君璧三人，成为岛上画坛中的「渡海三家」，影响巨大。

溥儒一生饱览大量清宫藏历代书画名迹，又遍游祖国南北大川，加之个人文学素养深厚，因此他的绘画大多意境高远深邃，耐人寻味。溥儒工于山水，以南宋院体为宗，在继承马、夏用笔的基础上，参以董源、巨然及王蒙诸家的构图与笔墨情趣，着重线条勾勒，较少烘染，形成了潇洒俊逸的山水画风。他的花鸟源于宋人折枝画，属工丽细密一路，间作猿猴，取法易元吉，构图大胆，活泼空灵。溥儒画作用料较为考究，他爱用日本绢和熟纸，日本绢厚密而有弹性，熟纸表面有毛感。这两种原料作画难度大，笔墨不易控制，足见画家功力。

溥儒的书法也别具一格，他早年学孙过庭书谱，长书不辍。他常用小笔奔涌，小楷从欧阳询入手，劲秀健美，草书怀素，飞扬放纵，灵气外露。他的许多佳作中往往诗思奔涌，长书不辍。

溥儒书画名声最著，但其本身学养广博，对国学、史学及经学都有钻研，他晚年在台湾对弟子说，他为画家，不如称他为书家，不如称他为诗人，这恐怕不是自负，而是画家更看重自己的诗心，同时也更说明艺术自来是诗、书、画、印密不可分的。溥儒著述甚丰，有《四书经义集证》《金文考略》《陶文存》《尔雅释言经证》《华林雪叶》《慈训纂证》《经籍择言》《寒玉堂论画》《寒玉堂类稿》等传世。

柳稚谢

柳稚谢

柳稚谢

斋杜

堂摹杜

士居柳稚

柳稚

囡鹿巨

堂顺雅

囡鹿巨

中国著名书画家印谱

溥 儒

潘主兰（一九○九—二○○一）现代书画篆刻家。原名鼎，祖籍福建长乐，一九二八年肄业于福建经学会国文专修科。一九二九年至一九三七年以教书为业。一九五六年执教于福州工艺美术专科学校，讲授国文、书法、艺术理论等课程。

他毕生致力于甲骨文字的研究，并运用于实践，创作了大量的甲骨文书法作品，解决了甲骨文书法创作中的用字疑难，拓宽了甲骨文书法创作的路子。相比之下，潘先生面世的法书墨迹要多于其印作。赵朴初评价潘主兰书法「是真正书法家写的字」。足见潘主兰书艺已近乎登峰造极，先生由此被书界学人尊为「甲骨泰斗」。其实，除甲骨文外，潘先生的行书亦信手挥洒，线条灵动，清丽飘逸，刚劲秀雅，以兰竹为主，间作山水。尤精于篆刻，他与启功一同荣获中国书法兰亭成就奖。书印之外，潘先生亦擅作画，量不多，以兰竹为主，间作山水。书风为一代所罕见。二○○一年六月，他与启功一同荣获中国书法兰亭成就奖。书印之外，潘先生亦擅作画，量不多，以兰竹为主，间作山水。

从二十世纪七十年代末开始，他曾担任中国书法家协会会员、中国书法家协会篆刻艺术委员会委员、西泠印社社员、福州市文学艺术界联合会名誉主席、福建省文史研究馆馆员、福州书法篆刻研究会副会长、福州画院院长、福建省书法家协会副主席等职。主要著作有《潘主兰印选》《潘主兰诗书画印》《近代印人录》《闽中画人春秋》《谈刻印艺术》等多种。

畲心

之有自怨

孙王旧

人道岳

画书畲心

（饰图灵四）儒溥

轩乐二



外物游神

吾日三省吾身

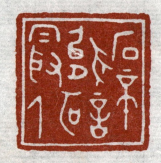

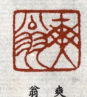
爽翁

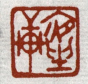
夜坐轩

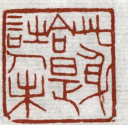
此身合是诗人未

石不能言最可人

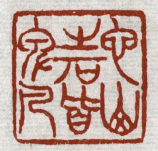
它山之石皆卑凡

潘主兰

一四九
一五〇

後條耕

後條當三日番

百身

陳學教

秦人軒昌合良滋

五皇者石山奇

人下秦前木不丁

图书在版编目(CIP)数据

中国著名书画家印谱/彭一超编著.—沈阳:万卷出版公司,2008.11(2013.1重印)
(智品藏书)
ISBN 978-7-80759-476-5

Ⅰ.中… Ⅱ.彭… Ⅲ.汉字-印谱-中国 Ⅳ.J292.4
中国版本图书馆CIP数据核字(2008)第174994号

中国著名书画家印谱

责任编辑/丁建新
出版发行/万卷出版公司
经销/各地新华书店发行
印刷/金坛市古籍印刷有限公司
开本/二二五×三三〇毫米 八开
印张/四七五筒页 字数/一〇〇千字
印次/二〇一三年一月第一版第二次印刷
定价/一千二百八十圆(全六册)

★ 版权所有　翻印必究 ★